中国动画

中国美术电影发展史

[日]小野耕世 著
卢子英 编
马宋芝 译

三联书店

Simplified Chinese Copyright © 2025 by SDX Joint Publishing Company.
All Rights Reserved.
本作品简体中文版权由生活·读书·新知三联书店所有。
未经许可，不得翻印。

本书原由三联书店（香港）有限公司以书名《中国动画：中国美术电影发展史》出版，现经由原出版公司授权生活·读书·新知三联书店在中国内地独家出版、发行。

图书在版编目（CIP）数据

中国动画：中国美术电影发展史 /（日）小野耕世著；卢子英编；马宋芝译. -- 北京：生活·读书·新知三联书店，2025.5. -- ISBN 978-7-108-07994-7

Ⅰ．J909.2

中国国家版本馆 CIP 数据核字第 2025QZ0732 号

责任编辑	黄新萍
装帧设计	赵　欣
责任校对	张国荣
责任印制	卢　岳

出版发行　生活·讀書·新知三联书店
（北京市东城区美术馆东街 22 号 100010）

网　址	www.sdxjpc.com
经　销	新华书店
印　刷	宝蕾元仁浩（天津）印刷有限公司
版　次	2025 年 5 月北京第 1 版
	2025 年 5 月北京第 1 次印刷
开　本	880 毫米 × 1230 毫米　1/32　印张 8.25
字　数	100 千字　图 213 幅
印　数	0,001 – 4,000 册
定　价	96.00 元

（印装查询：01064002715；邮购查询：01084010542）

新版序

上海动画的魅力

我有生以来首次访问中国是 1980 年 10 月。当时同行的是一班漫画家和动画家，包括手冢治虫和古川卓等。在主要参观地点上海美术电影制片厂欢迎我们的，正是万氏三兄弟。大伙儿通过仍在改建中的美影厂中庭，到放映室一起观赏动画。大家和万氏兄弟畅谈甚欢。

我想谈谈当时最让我印象深刻的作品。首先，是 1979 年的《好猫咪咪》，这是我在各地看过的以猫咪为主角的动画作品中最好的一部。片中那睡着了的黑猫颈部系着红丝带，额前有粉红及青绿的图案，是从未见过的特别配色。之后，睡醒了的小猫那可爱的动态，还有那些老鼠的设计，跟日本或者欧美的动画大相径庭。到了白猫出场，额前也画有图案，十分有趣。后来我才知道，原来这是花了动画团队两个多月的时间，根据广东一带的传统工艺美术演变而成的设计。对于这些制作人在动画美术表现上所花的功夫，我十分感动。

然后是1980年的精彩动画短片《雪孩子》，影片由兔妈妈与小兔在家中的对话展开序幕，单单那些兔子们的粉红色大眼睛，加上独特的眼和鼻子的动态，已令我觉得其乐无穷。

还有就是1963年的水墨动画杰作《牧笛》，不但在海外各地放映时获得一致好评，而且获得了1980年的"安徒生童话奖"。相信世界上只有中国才可以制作出这样的作品……

这些我在日本从未看过的中国动画佳作让我眼界大开，一方面吸引我去加深了解，另一方面也让我产生了要向全世界推介中国动画的念头。

现在中国动画已经发展至不同面貌，但那些过去的事我也希望告知大家。这就是我写这本书的主要原因。

<div style="text-align:right">小野耕世</div>

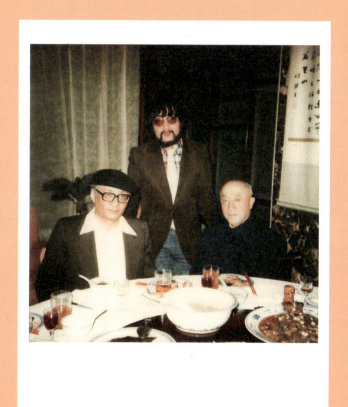

左起:手冢治虫、小野耕世、万籁鸣,摄于 1980 年

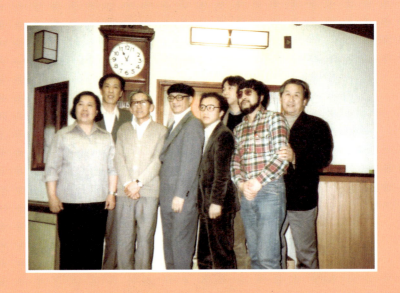

左起:段孝萱、严定宪、特伟、手冢治虫、铃木伸一、古川卓、小野耕世、持永只仁,摄于1980年

编者序

中国动画史不是应该由中国人去写的吗?

34年前,日本平凡社出版了《中国动画——中国美术电影发展史》,这是日本资深动画及漫画评论家小野耕世的著作,是当年世界上首本以中国动画草创期及发展为内容的专书。

小野耕世是我的前辈,同时也是相识数十年的好朋友。庆幸当年他在搜集资料时,我也有机会参与部分访问及翻译的工作。该书面世后,阅过书中珍贵的内容,产生了将之翻译成中文的想法,惜未有付诸行动。

小野这部著作文笔生动,在两位关键人物持永只仁和森川和代的协助下,把当年中国动画的发展情况娓娓道来。此书绝非一般生硬的历史记录,而是大时代下一群动画热爱者的青春画像。

数十年转眼过去了,小野的书早已绝版。当年的印数不多,坊间少见,偶尔于网上碰到,二手价格已十分高昂,此时,我再次兴起了再版的念头。虽然近年中国已经出版过不止一本的"中国动画史",但

多以近代的发展为主，早期的文献则一般流于表面，亦有甚多不足之处，就连某些重要人物的照片也欠缺，这更让我珍惜小野这部著作的存在价值。

2019年，我完成了《动漫摘星录》后，找到机会向香港三联李安推介，终于决定由我主编，将小野这本专书翻译成中文。除了保留原书所有图文外，还增加五个由我撰写的篇章，将原书的动画人和事延伸至2017年，让全书的主题更完整地呈现。由于动画以影像为主，这个增订版的图片亦由原书的一百幅增加一倍有多，让读者更能投入到中国动画这个独特的美术世界之中。

谨以此书献给所有喜爱动画艺术的朋友，同时感谢多位曾经为中国动画发展付出了很多心血的日本动画前辈！

卢子英

漫画家韩羽笔下的正在拍摄《牧笛》的导演特伟

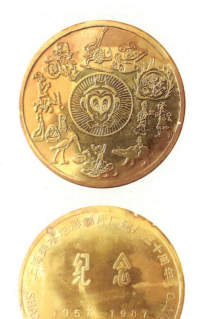

上海美术电影制片厂建厂30周年纪念币

目录

新版序	上海动画的魅力	001
编者序	中国动画史不是应该由中国人去写的吗？	005

1	上海·一九八六年十月十八日	010
2	始于万氏兄弟	016
3	抗日动画的年代	028
4	长篇动画《铁扇公主》外销日本	038
5	接管"满映"大作战	060
6	东影保育院中的米奇老鼠	074
7	中国第一部木偶动画《皇帝梦》	080
8	美术片组迁往上海	098
9	万氏兄弟回上海及上海美影厂独立	116
10	水墨动画的出现及长篇《大闹天宫》	132
11	《草原英雄小姐妹》及"文化大革命"的十年	152
12	《哪吒闹海》及《三个和尚》	164
13	《黑猫警长》及中国动画新时代	190

增　补	自20世纪80年代之后	202
EX.1	1987年中国美术电影回顾展	204
EX.2	1985年及1987年的广岛国际动画影展	214
EX.3	1988年第一届上海国际动画电影节	224
EX.4	1992年第二届上海国际动画电影节	236
EX.5	2017年动画大师圆桌论坛	246

后　记		254
编后记		257

1

上海·一九八六年
十月十八日

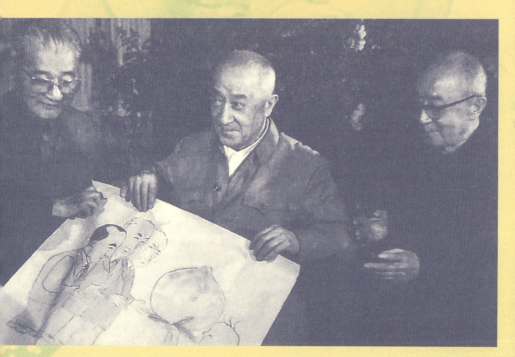

张乐平（左一）与万氏兄弟

旧友重聚,回首前尘,
一切从六十年前开始。

"谨定于18日上午9时,在大放映室礼堂举行万氏兄弟动画电影活动60周年庆祝茶话会,敬请全制片厂员工准时出席是次活动。厂长秘书室"

这张红纸黑字的手写通告,1986年10月16日张贴于上海市北万航渡路中国最大的动画厂——上海美术电影制片厂1楼入口处。红色,是中国喜庆事的颜色。为出席此祝贺会,我来到了上海。

万氏四兄弟,左起:万籁鸣、万古蟾、万超尘及万涤寰,摄于 20 世纪 30 年代

这家我们昵称为"美影厂"的制片厂,有近 600 名员工(除动画师外,还包括保卫人员、厨师等),制作了 280 部长短篇动画。"美影厂"以动画部起家,从上海电影制片厂独立出来,算起来也将近 30 年了。然而,中国的动画史,比这家制片厂的历史还要长一倍。上海的万氏四兄弟——籁鸣、古蟾、超尘、涤寰,在 1926 年制作了中国第一部短篇动画《大闹画室》。他们不单制作了中国第一部有声动画,1941 年还制作了亚洲第一部长篇动画《铁扇公主》。

18 日的仪式由美影厂、中国电影人协会、中国动画学会主办。上午 9 时,按通告所要求的,制片厂内部员工鱼贯进场。礼堂内摆满了餐桌,员工享用着点心。厂长严定宪主持仪式,动画师一一致祝贺词,万氏四兄弟在舞台下接受祝福。能够同时见到四兄弟,我还是第一遭,相信制片厂的员工也一样。一般人只认识万氏三兄弟,厂内一女摄影师这样说:"我还是第一次见老四呢!"礼堂贴满了四兄弟昔日的作品照片等,其中

万氏四兄弟合照于 60 周年庆祝会上

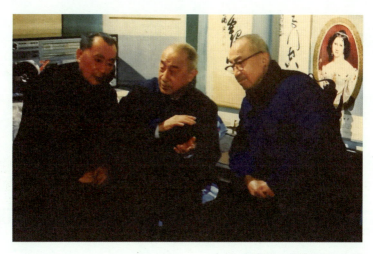

左起：万超尘、万籁鸣及万古蟾

持永只仁，中国名"方明"

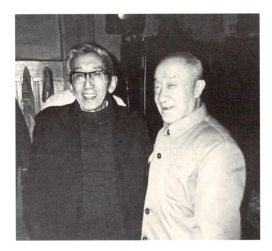

特伟（左）与万籁鸣

《我与孙悟空》封面

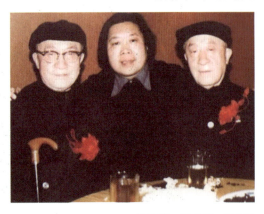

万古蟾、段孝萱、万籁鸣

一张是《铁扇公主》在日本公映的海报。仪式结束后，在休息室中，军方给四兄弟送来了花篮。应电视台之请求，87岁的籁鸣也执笔挥毫，画了一幅马。

　　下午1时，是正式对外的庆祝仪式。中国电影家协会主席夏衍、副主席于伶等赠祝贺文，上海市电影局领导、《城南旧事》的导演吴贻弓也到场。上海美术电影制片厂的前厂长、创办人之一特伟，代表中国动画学会颁赠特别荣誉证书给四兄弟，以表彰他们多年的功绩。一个特大蛋糕，庆祝四人合共333岁，及中国动画诞生60周年。四人切蛋糕的风采，都让簇拥着的摄影师们的身影遮挡了。北京送来的万氏兄弟历史足迹的录像，在会场放映。上海人气漫画家、77岁的张乐平致辞时，引来一阵轰动。传闻他生病了，却出席了这个盛会，是多么难得。张乐平致辞时表达有点混乱，还需要二人搀扶。张乐平是人气漫画《三毛流浪记》的作者。他赠送了一幅蛮大的漫画，画上绘有三毛把象征长寿的桃子献给万氏兄弟。这幅画，是前一晚特伟、严定宪、阿达三人拜访张乐平时协助后者完成的。

　　作为日本人代表致贺辞的，是动画作家持永只仁。67岁的他，与特伟等人是上海美术电影制片厂的奠基者。夜幕降临时，星光熠熠的盛会结束了。被搀扶着的张乐平，跟持永只仁走在一起，不时露出精神奕奕的笑颜。这一天出席庆典的人，都收到一本由万籁鸣口述、其子万国魂笔录的自传《我与孙悟空》。

2

万兄弟に始まる

始于万氏兄弟

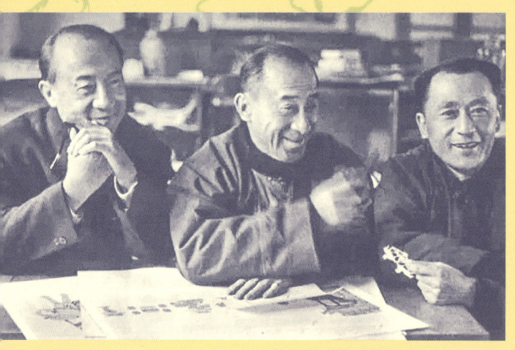

左起：万古蟾、万籁鸣、万超尘

在上海一个小房子里，四个年轻人多番试验，孕育出中国第一部动画。

 万家四兄弟，长兄万籁鸣于1899年1月16日[1]，生于南京黑廊巷的一个世家。他曾记述："我早上5点半出生，比孪生弟弟早30分钟。就这样，我成为万家的长子，肩负着长子的责任。"二弟古蟾是籁鸣的孪生弟弟。母亲常回忆说，因为双胞胎少有，很多亲戚在正月时特意跑来看热闹。父亲万宝葵参加科举考试，却不大顺利，在亲戚中间被看作麻烦人。脚踏实地的母亲开始做丝绸生意，把丝绸货物卖往广东，维持生计。后来，一半丝绸货品被父亲那吸鸦片的兄弟偷走了。籁鸣目睹了封建大家庭中的种种不堪，并在这样的环境中逐渐长大。

[1] 中文的文献一般记载为1900年1月18日，此日期为小野原著所录。——编者注

一家人在南京曾迁居三次。1906年10月，三弟超尘出生；翌年，四弟涤寰出生。那个年代，小孩子还留着辫子呢。在南京最后一次搬迁的家，那后院，在小孩子看来是广漠无垠的。几兄弟常在这里捕捉昆虫，度过了童年岁月。籁鸣可轻而易举地徒手捕捉螳螂，他对会动的东西总是充满好奇。后院有一个高过头的大缸，有一次，籁鸣想窥看究竟，跟弟弟古蟾堆石头爬上去。连一向沉默寡言的古蟾看后也大喊道："金鱼啊！"籁鸣为捉金鱼，上半身都湿透了，遭父亲狠狠地训斥了一顿。长大后，籁鸣从事动画行业，在乡下的父亲曾经说："你现在当上动画专家，就是因为你爱到处跑，没半刻安静下来，酷爱会动的东西。"那时候，没有电力，只用煤油。晚上，母亲捧着油灯催促孩子上床时，用她那双巧手在蚊帐上做出各种影子，譬如马、乌鸦、小狗、牛、羊等等。稍复杂含有故事性的影子，她就加上旁白："小白兔抬头仰望月儿""归途上的农夫"等。兄弟们屏息以待油灯下影子的出现，那是他们最欢乐的时间。未几，他们自己也以手影嬉戏了。

兄弟几人都喜欢绘画，大家似乎都颇有天赋。籁鸣小学时上私塾，父亲担心画家的生活潦倒，曾经阻止儿子画画。母亲为了那热爱画画的儿子，晚上悄悄地在油灯里添油。上中学后，父亲也没再禁止了。母亲从上海买来了西洋名画集，对籁鸣是一大鼓励。中西画如何结合，是籁鸣的一大课题。

农历新年将至，街头热闹非常。南京的夫子庙附近有很多摊子让万家兄弟欢呼雀跃。有木偶剧的公演，彩灯千姿百态，缤纷的色彩点亮了整个夜晚。特别牵动兄弟们的心的，是走马

万氏四兄弟及大万、二万两位夫人1926年合照于香港

灯,他们百看不厌。还有皮影戏,这是中国民间的传统艺术。把羊皮剪成各式各样的图形,之后着色。因为羊皮是透明的,可在银幕上显现有颜色的影子。印度尼西亚的皮影戏用水牛皮,中国用羊皮。皮影戏中,籁鸣最醉心的是《西游记》。皮影戏能比小说更让人印象深刻,孙悟空、猪八戒、坏人牛魔王、恶女铁扇公主等,籁鸣都十分痴迷。《铁扇公主》这段情节,更让他难以忘怀。其后,光看已不能满足,他用厚纸剪成孙悟空、《水浒传》中的武松等,涂色、模仿皮影戏的声色,召集邻近小孩来进行"公演",大获好评。尤其是孙悟空跳出如来佛手掌心的一段,极受欢迎。

古蟾特别钟爱剪纸，不管人物还是动物，10岁时已自由无碍地什么都可剪出来。他也制作了入门的影子画，如《西游记》中猪八戒招亲等情节，自导自演，自得其乐。

三弟超尘，对节日摊子中的绘画、黏土、刺绣、木雕等，屡看不厌。兄长教导的《水浒传》《三国演义》等场面，自己雕刻或刺绣。

因为家境贫困，籁鸣盼望早日独立。这机会终于在18岁时出现。有一次，在他作画歇息时，无意中碰到手上的报纸，上面写着"招聘美术人员"，这六个字引起了他的注意。上海的商务印书馆美术部招募有绘画才能的人。就是它了！一直学习的绘画技术、中西技法的结合，就在这里一展所长！过了一晚，籁鸣立即画了三幅招募所需的水彩画——人物、风景、动物各一幅。他瞒着父母、弟弟邮寄了出去，心情如背水一战。每天看着邮箱，惶恐不安的日子终于过去，他收到了合格通知！全家都高兴万分，只有母亲暗自落泪，她担心年纪轻轻的籁鸣到外地干活受苦。这时候，籁鸣已定了婚约。

在籁鸣的自传中，有两位女性是他时常思念的。一位是他的母亲，一位是1980年去世的妻子陈霭卿。霭卿是大商人家的女儿，与万家的身份地位悬殊，只是由于她的兄长好意撮合，两人才能结下姻缘。籁鸣独自从南京出发至上海时，霭卿比他小三岁，时年15岁。五年后，籁鸣要求霭卿到上海与他成婚。

1919年，籁鸣在上海商务印书馆担任美术编辑。那时候，报纸、杂志发表的文艺作品林林总总，因应不同内容有不同的插画。籁鸣主要负责童话、儿童读物中五花八门的插图。工作

万籁鸣与陈霭卿 1922 年于南京新婚时留影

量大,时间紧迫。而且,他还负责《良友》,一本洋式编辑方法的前卫杂志,大受中国香港、澳门地区和东南亚地区的华人欢迎。20 世纪 20 年代的上海是电影之都,众多欧美的无声电影在此上映。英语叫"cartoon"、中文译作"卡通"的动画片,也能在上海看到。籁鸣这时接触到美国的动画,觉得这就是自己的一条出路。若能在大银幕上自由展现自己的画作,岂不妙哉!当时,电影上映前,总会介绍一部短篇动画。

二弟古蟾,1920 年去上海,在上海美术专科学校学习。他

经常流连于电影院,感到若能吸收外国动画技术,创造中国特色的卡通形象和内容,制作以小朋友为对象的作品,将不亦乐乎!古蟾毕业后,留校担任西洋画老师,自由时间就跟兄弟们一起做动画试验。

三弟超尘,1924年17岁时进入南京美术专科学校学习西洋画。其后也前往上海,在上海东方艺术专科学校学习装饰画。但是,由于家境困苦而中途辍学。在上海,他以绘制广告画、电影公司的背景画为生。之后,四弟涤寰,也在南京的美术学校学习,后来也去了上海。

南京出身的四兄弟,心中对动画电影试验燃起一团火。这股热情,源于上海当时的娱乐中心——大世界。在这里,有魔术、地方剧等表演,客人络绎不绝。而最让四兄弟着迷的是哈哈镜及活动西洋镜。从活动西洋镜中可以看到伦敦、巴黎、华盛顿等外国风情、舞蹈、裸体女人。兄弟几个为解开西洋镜之谜,一直看到被中心职员驱赶。

不久,四兄弟一起进入商务印书馆下属的活动影剧部工作。在这里,他们可以看电影;可以接触照相机、照相器材,开始了探索电影这种新"玩具"。为了动画试验,他们还租下一间位于公共租界附近、闸北区天通庵路的小房间。

籁鸣记述:"早上,在天通庵路散步时,会听到玻璃厂喧闹的声音。玻璃厂后面有一幢几家分间的房屋。在工厂和房屋之间,有一条叫作三丰里的里弄。我们的小房间就在上海常见、租金便宜的古老里弄内。住宅入口大门写着'石库门',客厅和厨房之间有条陡直的楼梯,楼梯三分之二处的左边,就

頑皮星君 （長城影片公司活動畫譜之一幕） 萬古蟾作

万古蟾漫画《顽皮星君》(《良友》1927年第15期)

20世纪90年代初的上海"大世界"

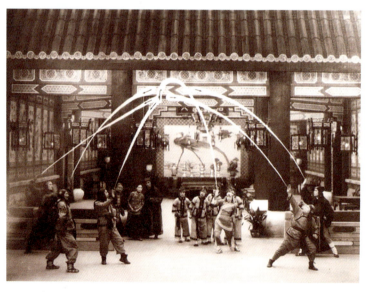

明星影片公司1928年《火烧红莲寺》的动画特效

是我们那朝北的小房间。"这间位于二楼，只有七平方米的小房间，是万氏兄弟心中的圣地。

有一天，籁鸣在这个房间里放了一本厚厚的大书，在连续20页的页面边缘画了马的图画，快速翻页，马就会动起来；然后又画了猫抓老鼠的动作。不久，他们终于购入一部二手的、破烂的摄影机。他们又设法自制了一些冲洗设备。这七平方米的小房间是画室，也是摄影室、冲洗室、试映室、编辑室。

不辞劳苦地为他们准备三餐的，是籁鸣的妻子。四兄弟工作时常通宵达旦，籁鸣的妻子做饭、洗衣服，没有半点怨言。兄弟们节衣缩食，把钱用于动画试验，连籁鸣妻子婚前买的项链也典当了。

屡试屡败后，1925年终于迎来了第一次拍摄动画的日子。四弟涤寰负责操作照相机，籁鸣和古蟾把手上的画一张一张地放进镜头，三弟超尘在旁计算时间。他们第一部试验动画作品，就在这小房间的墙上放映了！试验成功的消息，很快通知了商务印书馆的同事。这时，影戏部正需要宣传舒振东华文打字机，要求他们制作宣传动画。结果，加上汽水等三部宣传片，他们争分夺秒地制作了共130米的动画片。这时，古蟾不得不辞去美术专业学校的教职，跟兄弟们一块儿在商务印书馆下属的影戏部，负责美术设计工作。华文打字机的宣传动画，在电影院放映正片前上映。跟美国的动画比较，粗糙简单，但总算是一个起点。

1926年，长城画片公司委托他们制作短篇动画，中国第一部留名于世的动画《大闹画室》，就在小房间里诞生了！编剧、

万古蟾（后左）与长城画片公司导演梅雪俦（前左）、演员杨爱立（前右）及美工师张体仁（后右）合照，漫画角色即《大闹画室》的主角

导演、摄影都是由古蟾、涤寰协助，籁鸣没有参与。《大闹画室》讲述了从墨水瓶溅出的墨汁变成了一个小男孩的故事，他把画室弄得一塌糊涂，最后被赶回墨水瓶。《大闹画室》采用真人和动画结合的方法，毫无疑问，它跟当时美国弗莱彻兄弟（Max Fleischer & Dave Fleischer）初期制作的《跳出墨水瓶》系列十分相似。事实上，在上海上映的弗莱彻兄弟的作品，万氏兄弟反复看过无数次。这段时期，迪士尼的米奇老鼠在上海还未登场。

因此,《大闹画室》与其说受迪士尼的影响,不如说受弗莱彻兄弟作品的影响。1980 年,我初次跟万氏兄弟见面,询问他们最喜爱的外国动画是什么,籁鸣回答说,毫无疑问是弗莱彻兄弟啊!这时候的真人和动画合成,是把旧电影器材改装成摄影机,在动画摄影台上镶嵌一块磨砂玻璃作为屏幕,屏幕后方以夹角斜放一面镜子,另一头的放映机将真人的画面投影在镜子上,反射至磨砂玻璃,磨砂玻璃上面同时放上一幅画,摄影机就在磨砂玻璃上面拍摄。《大闹画室》中的墨汁小男孩,没有用赛璐珞[1],而是采用了剪纸。长城画片公司的第二部短篇动画《一封书信寄回来》,也是采用真人和动画的合成方法。剧本作者和导演是梅雪俦,摄影是万古蟾,作画是万古蟾和万涤寰。这两部动画于 1927 年 8 月在上海的电影院上映,观众的笑声响彻云霄。

这样,中国的动画事业开始建立。动画和真人结合的技术,也应用在其他地方。1928 年电影《火烧红莲寺》中,剑与剑在空中交锋的场面,就是万氏兄弟成功利用在动画试验中的特技方法的成果。这一年,籁鸣通过良友图书公司,出版了《人体表情美》和《人体图案美》两本专著,书中刊载了很多籁鸣钻研出来的剪纸人物。他坚信,剪纸是能把人体线条、人物动作等复杂但清晰地表达出来的民间艺术。万氏兄弟的成功引起大电影公司的关注。1930 年,在大中华影片公司的委托下,万氏兄弟制作的《纸人捣乱记》,内容和技术都比《大闹画室》进了一大步。(《大闹画室》的原本片名也是《纸人捣乱记》。)

[1] 赛璐珞,一种透明胶片。——译者注

3

抗日アニメの時代

抗日动画的年代

万氏兄弟于1937年在大后方制作的抗日动画

战火在中国大地燃烧，动画也成为振奋人心的精神支柱。

这时候，在万氏兄弟动画事业起家的上海，他们居住和工作的闸北区，形势紧张。第一次国共合作后，1927年4月12日，国民党蒋介石在上海发动反共武装政变，史称四一二反革命政变，万氏兄弟居住的天通庵路附近的宝山路血流成河，弥漫着白色恐怖。1931年9月18日发生九一八事变，10月18日上海的抗日运动暴动化。对于日军逐步升级的侵华行动，反日本帝国主义的上海左翼文化运动气势如虹。

1930年，万氏兄弟加入联华影片公司，制作了《同胞速醒》《精诚团结》等抗日短篇动画，抵抗日本关东军占领东北三省。这样，动画也卷入反帝国主义抗日文化运动的洪流中。

1932年1月28日深夜，日本海军陆战队对上海的中国驻军第十九路军发起攻击，十九路军随即起而应战，爆发了一·二八事变。战斗接连两晚，万氏兄弟居住的天通庵路附近，也成了日军攻击的区域。附近的宝山路有商务印书馆总局和图书馆。富人们已逃之夭夭，去了公共租界。万籁鸣这时已有孩子，弟弟们也成了婚。听说，前往公共租界的道路已全部封锁。籁鸣和他的弟弟们、家人，携带小行李，带着依依不舍的心情离开，重返最初制作动画的三丰里的居所。

从避难的熟人那里得悉，租界的入口虽然被封锁，但只要付10元，进去是不难的。经过一晚炮轰后，天通庵路饱受战火摧残。五个月后当他们再回去时，那里尽成焦土，惨不忍睹。万氏兄弟只有向朋友借点钱，暂时栖身于法国租界霞飞路（现在的淮海中路）与善钟路（现在的常熟路）交界处的家。之后，他们寻访愿意出资制作动画的电影公司，最终进入了明星影片公司。这家公司由共产党领导，发挥着左翼电影活动中心的作用。在这里，他们制作了以抵制日货用国货为主题的《国货年》《抵抗》；以拒绝鸦片为主题，以神犬为侦探的《神秘小侦探》；以鼓励反帝国主义斗争为主题的《新潮》《民族痛史》《航空救国》《血钱》；宣扬科学卫生思想的《消灭蚊蝇》；以儿童为观看对象的《龟兔赛跑》《蝗虫与蚂蚁》《鼠与蛙》《飞来福》等。这20多部动画全是1933年至1935年的作品，多是

改编自伊索寓言的《龟兔赛跑》

真人与动画合演的《抵抗》

动画和实景合成,由籁鸣、古蟾、超尘三人制作,或籁鸣、古蟾作画。

中国第一部有声电影《歌场春色》1931年7月在上海公映。万氏兄弟在明星影片公司旗下,于1935年也制作了中国第一部有声动画《骆驼献舞》。故事也是取材自《伊索寓言》,讲述一头自命不凡、爱出风头的骆驼,当众献舞,大出洋相,引起群兽大笑,最后被赶下台。这部动画,音乐和笑声的录音也下了一番苦功。录音时,几个人一组,分前后两排排列,大笑时就可得到哄堂大笑的效果,站在最前排大笑的是万超尘。这部动画作画的是籁鸣、古蟾和涤寰三兄弟。《骆驼献舞》的成功,令万氏兄弟得以在同年袁牧之执导的电影《都市风光》中,负责插入有声动画的部分。《都市风光》讽刺都市光怪陆离的现象,而动画部分增添了喜剧的效果,这种崭新的手法受到肯定。1936年,万氏兄弟撰写的《卡通闲话》一文明确指出:"中

国动画,必须有具有中国特色的卡通形象和风格。"

1937年8月13日,日军再次大举进攻上海。八一三事变后,11月,日军占领租界以外的整个上海。这样,上海租界就成为抗日的"孤岛",明星影片公司也没能支付工资给万氏兄弟。这一年9月,共产党和国民党再度发表合作宣言,建立抗日民族统一战线。万氏兄弟此时考虑离开上海,以动画制作的方式加入抗日行列。由于要维持家人生计,四弟涤寰留在上海改营照相馆;籁鸣、古蟾、超尘三人继续从事电影活动。1937年后,"万氏四兄弟"的称呼,改为"万氏三兄弟"。

三兄弟经南京、无锡等地来到武汉,任职于郭沫若任厅长的国民政府军委会政治部第三厅辖下的中国电影制片厂卡通室(动画部)。这时,政治部的副部长是周恩来。1937年至1938年,三兄弟在国民党统治下的武汉,制作了一卷以抗日为主题的三集《抗战标语卡通》,及四集《抗战歌辑》,均为有声作品。《抗战歌辑》,以动画的方式教授抗战歌,其中第二集最受欢迎,当中有《满江红》《长城谣》《打回老家去》等人气歌曲。

动画开头就是一幅头戴钢盔的士兵的图画,标题为《抗战歌辑》。继而出现这篇号召书:

"中华民族醒觉了,抗战歌声震撼了祖国山河,每一个青年战士的吼声,翻起了抗战救亡的巨浪,我们将得到最终胜利,宁死也不降日。我们看透敌人的弱点,我们只会抗战到底,绝不讲和。全民起来吧!打一场正义之战,建设独立自由的中国,赶走全人类的敌人恶魔。"

号召书之后,出现《满江红》的歌名。《满江红》是12世

第一部有声动画《骆驼献舞》

万氏兄弟为1935年电影《都市风光》制作的动画片段

万氏四兄弟联合署名的漫画《笑面猴》(《独立漫画》1935年第5期)

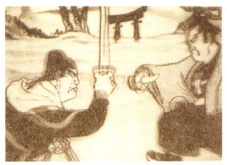

《抗战歌辑》第二集中的《满江红》

纪南宋武将岳飞抒发爱国情怀的诗词。在播放歌曲的同时，画面下部有歌词，歌词上有一小圆球随节奏而跳动。战时，日本、美国的宣传影片中，也利用小圆球指导唱歌，这源自万氏兄弟制作的中国抗日宣传影片。

歌词教授完，画面上，只见岳飞远望着烟雨迷蒙的山水景色，高歌着《满江红》。"怒发冲冠"，头发竖起的夸张手法，带来一点幽默感。他那愤怒的表情，填满了整个画面。浓浓眉毛的岳飞，拔出手中的宝剑。接着是一张中国地图，右边（即东边）黑压压的，两只木屐象征着日军的侵略。

下一个画面，岳飞策马东进，他一口气登上富士山，跟日本武士对决。岳飞一剑刺进武士颈部，武士立时呈现痛苦扭曲的表情。岳飞大胜后，站在中国地图前挥剑砍掉木屐，那黑压压的部分掉落，恢复了白色美丽的中国国土。

非常了不起的动画！简单细腻。中国的民族英雄岳飞跟日本的武士对决的构思，独具匠心。岳飞充满古代英雄豪杰的风范，动画整体不无幽默，让人看得舒服，可窥见万氏兄弟寓教于乐的风格。动画中的中国水墨画令人赏心悦目。伴随着武汉合唱团的歌声的是西洋画风格的画面，眉月弯弯的晚上增添了异域风情。

《满江红》之后，是歌颂万里长城的流行歌曲《长城谣》。画面下部有歌词，歌词上也有一小圆球跳动。特别的是，画面左上角，五线谱音符符头的圆圈中，是人气歌星周小燕。歌曲画面是实景：万里长城、正在歌唱的中国军人等。这也是《抗战歌辑》中的一种典型样式。

1938年4月，武汉的共产党代表团到访中国电影制片厂，在万氏三兄弟的动画部，万籁鸣正在为周恩来剪纸。这张照片刊登在5月3日的《抗战日报》上。籁鸣回忆说，这是他一生中最自豪的事情。

这一年秋天，日军迫近武汉，国民党政府转移至重庆。万氏兄弟和中国电影制片厂也转移至重庆。1939年他们在那里制作了第四集《抗日标语卡通》，以及第五至第七集《抗战歌辑》。第七集歌曲中的《上前线》，是超尘研究操作木偶关节的成功作品。从这时起，超尘开始产生制作木偶动画的念头。可是，重庆国民党的消极抗日，使中国电影制片厂对制作动画的兴趣消失殆尽。同年4月，因重庆和上海之间的交通中断，万氏三兄弟只好经越南转抵上海。

制作抗战电影令万氏兄弟的动画技术提升。特别是《满江红》，对万氏兄弟来说具有重要的意义，这是我1986年10月18日在上海跟他们见面时知道的。这次见面，我把手头几张《满江红》动画场面的照片给籁鸣看，他看后眼睛一亮："啊！《满江红》！"但是，当看到其中一张岳飞远望沉思的远景照片时，籁鸣却脱口而出："啊！这是《铁扇公主》！"籁鸣之所以会误会，是因为《铁扇公主》也有类似的画面，可以说，《满江红》是制作《铁扇公主》的前奏曲。

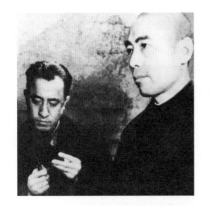

万籁鸣为周恩来剪纸

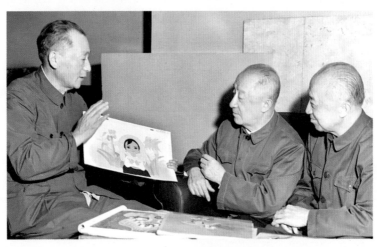

左起：万超尘、万籁鸣、万古蟾，摄于 1979 年

4

長編アニメ「鉄扇公主」日本へ

长篇动画《铁扇公主》外销日本

《铁扇公主》中的孙悟空造型

中国制作的亚洲第一部长篇动画扬名海外，连手冢治虫也受其影响。

1939年的上海，人口有400万，这个中国最大的城市中心，有公共租界和法国租界。公共租界里的英美军警备区及法国租界，位于苏州河的南面。万氏兄弟原本居住在苏州河北面闸北的天通庵路，由于1932年一·二八事变，那里受到战火摧残，他们迁去了法国租界内的霞飞路。在这里，四弟万涤寰守护着万氏照相馆和家人。当时的照片，普遍是利用感光玻璃底板拍摄和修正的，修正得高明与否，就得看摄影师的本事了。涤寰的画功跟他的三位兄长同样了得，故在修正照片上可以大派用场，万氏照相馆的客人也因此络绎不绝。

日军当时只在苏州河北面,管辖着公共租界中的日本警备区,还未占领英美军警备区及法国租界。中国的影艺界人士,大多在租界区的"孤岛上海"制作电影。日军也在其占领区利用电影做战争宣传。1939年6月27日,日本的"中华电影股份有限公司"(通称"中华电影")成立,总公司设于上海,地点在属英美军警备区的江西路170号的汉弥尔登大楼(Hamilton House),负责人是日本东和商事社长川喜多长政。早在1937年8月,日本已在中国东北地区的伪满洲国,设立了"满洲映画协会"(通称"满映"),推广日本国策,董事长是甘粕正彦。"中华电影"也是一家宣传日本国策的公司,以上海、南京为中心,在日军"华中"占领区内制作电影。但是,川喜多长政认为不宜制作露骨的国策电影,故在日军占领区内,只放映"孤岛"上映的中国电影。

在这种形势下,回到上海的万氏兄弟遇到一个人,愿意出资制作长篇动画《大闹天宫》。这是《西游记》中籁鸣最着迷的一段:从石头中蹦出来的孙悟空,在遇见唐僧前大闹天宫。籁鸣觉得这一段故事最适合制作成动画片。他遇上这个出资者可谓恰逢其时。他们开始准备摄影器材、培训助手,经历几个月的艰苦工作,设计了卡通形象、主要场景等。然而,出资人却突然中止了出资计划。那位出资人对万氏兄弟解释说:

"你们这些艺术家真不晓得算账!现在,电影底片价格高涨,我把前阵子买来制作动画的大量电影底片卖出去,可比制作长篇动画赚得更多呀!"

就这样,在长篇动画即将来临的年代,他们的梦破碎了。

《良友》1934年第89期报道了万氏兄弟动画《鼠与蛙》的制作过程

华特·迪士尼最早制作的彩色长篇动画片《白雪公主》于1940年在上海的剧场公映，票价高昂，却万人空巷。新华联合影业公司看出长篇动画有市场，就设立动画部，游说万氏兄弟加入。"新华"是上海的电影制片人张善琨创立的。籁鸣和古蟾加入了"新华"，古蟾任动画部主任。他们想，既然美国动画《白雪公主》是根据西洋童话而制成，我们也可以用中国的民族文化特色制作《铁扇公主》呀！《铁扇公主》取自《西游记》中"孙悟空三借芭蕉扇"的情节，讲述了唐僧一行向铁扇公主借扇、在火焰山大战牛魔王的故事。这个故事家喻户晓，其中也有美女登场，观众可以比较中国公主和西方公主的不同美貌，也不失意趣。

籁鸣和古蟾执导此片。作品需要大量的动画师，但是电影公司只用低廉的工资，请来画工水平低的练习生。兄弟俩要边培训他们边工作，实属不易。万氏兄弟把自己比作在火焰山大战的孙悟空，"我们现在也在火焰山啊！"，鼓励自己努力工作。然而，新华联合影业公司没能力支付工资给正在制作《铁扇公主》的动画部一百多名员工，连电影部门也受影响，以致怨声载道。几个月没有工资，可是《铁扇公主》的制作也不能说停就停。在一筹莫展的情势下，上海的财团上元银公司出手搭救，《铁扇公主》的制作费、人力费用，全由财团支付。条件是，影片须在财团旗下的大上海、新光、沪光剧院上映。就这样，1940年6月开始着手，1941年11月完成的九卷长篇动画、全长85分钟的《铁扇公主》诞生了。

完成后，万氏兄弟心中的疑虑是，《白雪公主》是色彩鲜

1941年12月8日,上海租界的电影院正在上映《铁扇公主》

艳的彩色动画,而《铁扇公主》是黑白片,真是难以与前者匹敌啊!两兄弟想,我们至少要让观众感受到从火焰山升腾至空中的强烈火焰呀!于是,上映时,他们在放映机镜头前准备了红、黄、蓝色的玻璃,配合场景移动。在火焰山的场景,银幕上真像燃起熊熊烈火那样。孙悟空和牛魔王大战一幕,隐含着抗战的意识。籁鸣在自传中说,本来电影结束前,银幕上会出现中文和日文字幕"争取抗战最后胜利",但是被删掉了。

1941年11月19日,《铁扇公主》在大上海、新光、沪光同时公映,空前成功,卖了个满堂彩。影评更指出,这部电影"让孤岛时期的上海人民扬眉吐气"。上海以外的重庆等地也上映该片;新加坡、印度尼西亚等地的华人也能欣赏到本片。同年12月8日,日本偷袭珍珠港,太平洋战争爆发,日本旋即占

领了上海公共租界的英美军警备区及法国租界。此时,这部亚洲第一部长篇动画还在上映中,其后更在日本公映。

1942年5月21日,日本的《映画旬报》最先刊登了《铁扇公主》的广告:"中国电影界完成了有声动画史上划时代的长篇动画片。"

彩色广告上,孙悟空拿着如意金箍棒,跟手持宝剑的铁扇公主对峙着。广告也写着:"东亚共荣圈电影界出现了天才兄弟!经历三年岁月,动员200名画家,万氏兄弟《西游记》的梦想终于实现了!"

事实上,《铁扇公主》的制作人员约85人,不足100人;将中途中断的时间算在内,总共的制作时间也仅仅一年半,可见电影广告何其夸大。广告上还写着:"万籁鸣、古蟾兄弟作画兼导演,张善琨监制。"《铁扇公主》(全九卷)的题目下面,有小字写着"出自《西游记》",也写有"中华联合制片公司作品,中华电影股份有限公司提供,社团法人电影发行社发行"。这部动画,也由"中华电影"发行至"华中"的日军占领区,是继《木兰从军》后第二部输入日本人那里的中国电影。准确地说,《铁扇公主》由新华联合影业公司制作,但是这一年4月,包括"新华"在内的上海大电影公司,都划入了中华联合制片公司名下。

根据日本《映画旬报》,《铁扇公主》的制作名单如下:"中国联合影业公司出品,监制:张善琨;导演:万籁鸣、万古蟾;编剧:王乾白;顾问:陈翼青;音乐指挥:黄贻钧;作曲:陆仲任;剪辑:王金义;摄影:刘广兴、陈正发等(共五

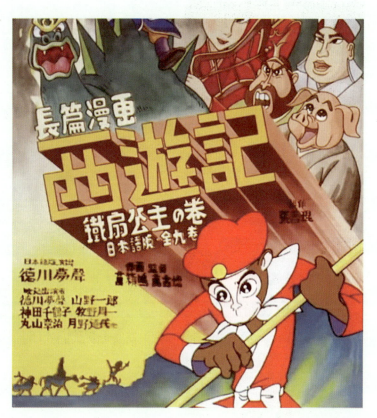

《铁扇公主》日本版海报

《铁扇公主》剧照

人),设计:陈启发、费伯夷;背景:陈方千等(共四人);主绘:万籁鸣、万古蟾"。

这部动画在日本最终以《西游记之铁扇公主》为名公映。日文版导演:德川梦声;配音:德川梦声、山野一郎、神田千鹤子、牧野周一、丸山章治、月野道代等。德川梦声为孙悟空配音。在《铁扇公主》中,悟空的对手是牛魔王和铁扇公主。唐僧一行欲经火焰山西行取经,然而火焰山的冲天大火如怪兽般猛烈,村民也长期忍受着炎热。要熄灭大火,必须借助芭蕉洞内铁扇公主的魔法芭蕉扇。悟空向铁扇公主最早借来的,是假的芭蕉扇,结果引起更猛烈的大火。铁扇公主的夫婿牛魔王,跟爱妾玉面公主住在摩云洞。玉面公主是大眼睛的超级美女,猪八戒调戏她,惹怒了牛魔王。最后,悟空他们跟村民一起打败了牛魔王,夺得芭蕉扇,熄灭了火焰山猛火。牛魔王等反面角色的形象设计,是这部动画的魅力之一。

在东京制作《铁扇公主》日文版时,看到牛魔王在空中亮相的姿势时,德川梦声说:"嚯……这跟歌舞伎[1]好相似啊!"而且,检查电影底片的工作人员也留意到牛魔王甲胄上白色的圆形图案:"哈哈……日本国旗呀!这里也充满抗日精神呢!"

在《映画旬报》的广告中,最令人瞩目的是"万氏兄弟之名,应该记入大东亚电影界史册上!实现幻想的幸运儿!《西游记之铁扇公主》是赠给日本电影界的一份大礼!勾起成年人的童心!"及"大东亚电影界的大喜事!"的文句。而对万氏

1 歌舞伎:日本传统的舞台表演艺术。——译者注

兄弟的描述则是："南京出生的双胞胎，在故乡金陵中学学习时，看到外国动画后就立志当动画家。就读于上海法国租界内的美术专科学校，毕业后第一部作品是《大闹画室》。"报道也记述了他们制作电影的过程，指出迪士尼的《白雪公主》也许触发了他们制作《铁扇公主》的灵感。看着那些制作过程的照片，就更有意思。比如，万氏兄弟还制作了包括孙悟空在内的卡通形象的石膏像。以后40多年，上海美术电影制片厂制作长篇动画时，基本上都沿用这种方法。制作石膏像，可让描画卡通形象时的表情更立体、动作更自然。迪士尼也利用此种方法。为制作石膏像，万氏兄弟还请来真人做模特儿。例如玉面公主的模特儿，她的表情、动作除用于制作石膏像外，还可以给画家们作素描。模特儿各种千娇百媚的表情和动作的画稿，以及万籁鸣绘制的背景，至今还保留着。通过照片也可看出当时用什么样的照相机。万古蟾那张对着镜子练习吐舌头的照片，是为了给电影中八戒张大口吐舌头的一幕提供参考。

阅读这些宣传文章和广告，期待着《铁扇公主》公映的人们中，无疑包括日本的动画家。其中一人，是当时23岁的持永只仁。迪士尼的长篇动画《白雪公主》（1937）和《木偶奇遇记》（1940），要待战后才在日本公映。弗莱彻兄弟为对抗《白雪公主》在1939年制作的《小人国历险记》(Gulliver's Travels)，影片已到日本，影评也有了，但是由于美日开战，也是战后才公映。这时候，日本本土还没有长篇动画片，《铁扇公主》成为亚洲第一部公映的长篇动画。那时，持永只仁其实已在着手制作长篇动画。

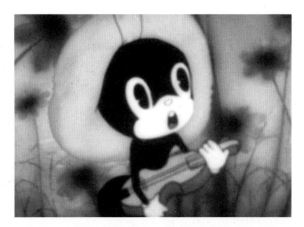

持永制作的日本动画《小蚂蚁》(1942)

持永制作的日本动画《桃太郎之海鹫》(1942)

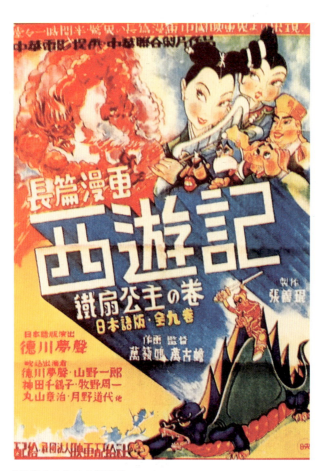

《铁扇公主》日本版海报

持永只仁，1919年3月生于东京神田，幼年时居于中国东北，父亲是"南满洲"铁路员工。小学六年级时，因九一八事变回到日本。中学在九州岛佐贺，当时随童军去京都，在电影院看的迪士尼的一部彩色短篇动画《水孩子》(*The Water Babies*)，令他眼前一亮。

在东京的艺术电影社，有一个名叫濑尾光世（太郎）的动画片导演，他刊登报纸广告招聘动画片技术员。1939年，刚从东京的美术学校毕业的持永，进入了这家公司。持永在濑尾带领下，制作了《鸭子陆战队》(1940)、《小蚂蚁》(1942)等短篇动画。《小蚂蚁》使用了日本最早设计的多层动画摄影机（multiplane camera），令画面有更丰富的层次感。1942年，受海军部委托，持永在33岁的濑尾带领下，于三田的艺术电影社，晨兴夜寐地制作了一部以偷袭珍珠港为主题的长篇动画《桃太郎之海鹫》。

同年10月18日，《铁扇公主》在日本全国白系电影院公映（当时日本电影院分为白系和红系），同场放映了展示陆军伞兵队大显身手的纪录片《天空神兵》。持永跟濑尾一起出席了《铁扇公主》试映会，也去电影院看过无数次。他很钦佩那份制作热情，同时认为《铁扇公主》也有稚拙的一面，譬如牛魔王的面部比例，在各个画面中并不一致。另外，《铁扇公主》片长85分钟，比较冗长。然而，牛魔王飞上空中的那种气势、卡通形象的动作，丝丝入扣，可以看出是利用模特儿作画的。影片最后，唐僧一行人向着高耸的城池进发，一行人逐渐向画面深处走去，直至最后，仍可见悟空蹦蹦跳跳的身姿，实

在令人佩服！这在《桃太郎之海鹫》中是办不到的，卡通的形象没有用模特儿，顶多只能用木头制作一架飞机模型。虽然持永深深感受到制作长篇动画不容易，但认为双方的实力相差无几，因为《铁扇公主》是花一年半时间、动员100人制作的，《桃太郎之海鹫》却只有濑尾和持永等六人，用八个月完成。

持永强烈地感受到，万氏兄弟的动画受弗莱彻兄弟的影响。譬如说线条的画法，还有玉面公主，似是贝蒂娃娃（Betty Boop）的中国版。事实上，万籁鸣兄弟确是研究和参考了贝蒂娃娃、大力水手（Popeye）等弗莱彻兄弟的动画形象。从上海的电影院借来上映过的弗莱彻兄弟的动画，并不困难。相反，迪士尼作品的电影底片，管理得十分严格。弗莱彻兄弟的作品比迪士尼更粗朴，不受束缚，具有幽默的特质，这些都与《铁扇公主》的魅力相通。今村太平在1942年10月1日《映画旬报》"漫画映画评"中这样说：

> 这是取材于《西游记》的东洋第一部长篇动画，它的辉煌成绩，实在让日本动画界面子全丢。比较我国的动画片，它的作画十分出色，特别是孙悟空的表情和动作之秀逸，那双手下垂走路、眨动眼睛的样子，毫无疑问是猴子之写实。不只悟空，其他出场人物，让人看到人性和兽性交错的骚媚，是这部动画不可思议的魅力。譬如说，猪八戒比悟空更具人形，但是，当八戒受铁扇公主款待而酩酊大醉时，突然发出猪的叫声。若录音更清晰明了，相信更能显示中国人的幽默感。此外，玉面

公主化妆时，眨动那献媚的眼睛，可见画家对女人的眼睛观察入微。为暗示玉面公主的兽性，她那美丽的大眼睛还带点妖艳。

此外，牛魔王在云海上被悟空打得痛苦打滚，变回牛身的场面，实在妙不可言！不知不觉中，也让人联想起佛教的轮回思想。这头牛被挟在大树干中，表现出愤怒和痛楚的表情，让我想起地狱的图画。

有一幕是八戒提着钉耙翻筋斗，充满中国戏剧的神韵，非常好看。玉面公主和铁扇公主那中国女子独有的动作和表情，散发着性感的魅力，令人惊叹。

引起持永只仁对万氏兄弟兴趣的，还有另一个原因。他看到1942年8月11日《映画旬报》的宣传内容，为之震惊："万氏兄弟现隶属中华联合制片公司的动画制作部，正准备制作下一部长篇动画《长江的家鸭》。"

《长江的家鸭》正是持永和濑尾光世曾讨论过制作与否的一个动画题材。那是美国人画的儿童画册，持永手头上也有英文原书，故事叙述了沿长江前往上海的帆船上，刚孵出来的鸭子于旅途中发生的种种事情。濑尾和持永早在《桃太郎之海鹫》之前就想制作这部动画。万籁鸣兄弟构思的《长江的家鸭》，跟美国的原著有点不一样。听说，结尾是鸭子在南京与汪精卫见面。1940年3月在南京成立的汪精卫伪国民政府，是替日军工作的傀儡政权。中国人眼中的汪精卫是卖国贼，而鸭子跟汪精卫见面，似乎有点不可思议。

对《铁扇公主》着迷的，还有一个立志当漫画家、当时住在大阪的17岁少年，他就是手冢治虫。令手冢叹为观止的，是《铁扇公主》的有趣及规模之大。手冢治虫1958年在儿童杂志上连载了精美的四色漫画《我的孙悟空》。在《手冢治虫漫画全集》的《后记》中，他这样写道：

> 我企图排除对那部动画的念头，但它的画面总是萦绕在我脑海中，特别是火焰山牛魔王那一段。比较之下，我的都近乎仿制品了。

可见《铁扇公主》对他有着深刻的影响。例如，牛魔王骑着剑龙那样的怪兽"金睛兽"出现，手冢的漫画也有同样的表现；把火焰山中的火焰拟人化（怪物化）的手法，手冢也用过。两者的共通点是不少的。另外，手冢治虫也觉得，牛魔王胸膛上的白色圆形像日本国旗。看了《铁扇公主》40年后，持永只仁遇见当时上海美术电影厂的厂长特伟，就询问他这件事。特伟问过当时的制片厂顾问籁鸣，籁鸣不假思索地回答说："不，完全没那么想，牛魔王胸膛上白色的圆形，是为了扰乱敌人视线的镜子。"

持永在濑尾光世指导下完成的《桃太郎之海鹫》，片长只有37分钟，不及《铁扇公主》一半的时长，却被宣传为日本第一部长篇动画。翌年即1943年3月25日，《桃太郎之海鹫》于日本全国白系电影院首轮上映，观者人山人海。同时期上映的，还有黑泽明导演的《姿三四郎》。《桃太郎之海鹫》也在中

2006年，日本举办了《手冢治虫的阿童木与孙悟空》展览，充分展现了中国动画对日本动画的影响

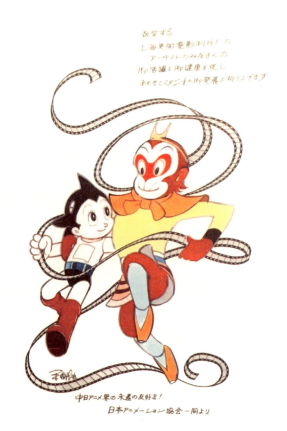

1986年，手冢治虫为了祝贺中国另一套孙悟空动画《金猴降妖》制作完成，代表日本动画协会亲笔绘制此画，赠予上海美术电影制片厂

国等日军占领区放映。后来，持永受海军部委托，独自监督制作了一部中篇动画《小福的潜水艇》。

受《铁扇公主》空前成功的鼓励，籁鸣他们在上海开始筹划下一部长篇动画《昆虫世界》。这是一部以反帝国主义侵略为主题的作品，剧本是周贻白写的。影评人清水晶受中华电影的委托，以及作为日本电影杂志协会的"华中特派员"，从1942年6月至1943年12月一直驻在上海。关于万籁鸣和古蟾那时候的情况，他有如下记述：

> 兄弟二人现在没有直接参与电影制作，他们分别在上海租界的繁华大街福煦路和霞飞路主管着美术照片工作室；同时也往来于上海和苏州之间，在江苏省政府宣传处工作。也就是说，他们现在是摄影师兼官僚，并不是电影作家。

制片人张善琨也不再花钱在长篇动画上。清水晶对《铁扇公主》丰富的想象力给予了很高的评价。他举例道，八戒不急不缓的变身方法，令他印象深刻。八戒变身青蛙的一幕，非一下子变身，而是从青蛙的头开始，再至手、脚，最后掀起白色肚皮，才完成变身。整个过程描绘得深刻细腻，充满幽默感。

万籁鸣和古蟾常去汉弥尔登大楼三楼的中华电影办公室，拜会清水晶，推销新的长篇动画计划。在清水晶的记忆中，《昆虫世界》和《长江的家鸭》的创意都源于口头说明。沿长江南下的鸭子跟汪精卫见面一幕，也许是那时候说的。根据籁鸣的

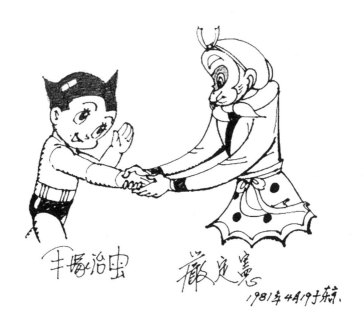

手冢治虫与严定宪,也是"阿童木"与"孙悟空"的相遇

口述自传及其他的中文文献,他们的下一部动画将是《昆虫世界》。

 1944年,在上海的日军加强了戒备,市民也越来越感到不安。万籁鸣决定"三十六计,走为上计",为了生活、为了安全,跟妻子悄悄地逃往没被日军占领的安徽省屯溪。之后经历多番迁移,1945年再返回屯溪时,始知日本已投降,他才返回上海。1946年4月,美国在经济上援助国民党,内战开始。这一年,万超尘去了美国的好莱坞,研究彩色动画。在这一年半中,他也加入了美国的电影技术人员工会。1948年回国后,他立即接了国民党政府的订单,设计和制作了专用于动画拍摄的、镜头可以上下移动的摄影装置。

 超尘的两个兄长听朋友说香港的电影事业比上海兴盛,于是继古蟾后,籁鸣于1949年2月从吴淞口乘船前往香港。兄弟共同构思的《昆虫世界》的剧本也带了过去。万超尘看到国民党的腐败,看到人民解放军打赢了解放战争,也许也由于他跟两位兄长合不来,决定留在上海。这样,超尘跟弟弟涤寰,一起继续守护着万氏照相馆。

5 接管"满映"大作战

〈满映〉接收作战

当年的东北电影公司,亦即"满映"

「二战」终结，在中国从事动画及电影创作的日本人，该何去何从？

持永只仁到访长春的"满洲映画协会"（"满映"）的制片厂时，是1945年7月15日，终战前的一个月。持永最早制作的共五卷、长35分钟的动画《小福的潜水艇》，于上一年11月9日公映。这时候的持永身心疲累，因为家园受空袭烧毁，自己也想歇息一下，于是带着一家人，投靠妻子绫子在东北的父母。电影导演木村庄十二给持永介绍说，"满映"是2000多日本人、中国人、朝鲜人等工作的大摄影场，并邀请持永协助电影合成的技术工作。为休养而留在长春的持永，本来并没打算在这里工作，但是待了数月后，想念电影底片、显影液刺激的气味的持永终于按捺不住，答应了木村庄十二的邀请。

持永制作的日本动画《小福的潜水艇》(1944)

持永加入了美术部绘线班做临时员工。美术部的大房间分作两半,一半是绘线班,另一半是字幕班。在字幕班有位老行家森川和雄,沟口健二导演的《元禄忠臣藏》的电影标题,就是出自他手。森川1944年5月来长春,于"满映"负责写电影标题。

让持永吃惊的是,中国员工竟然只有椅子、没有桌子,比想象中更受歧视。什么"五族协和"(五族指住在东北的满族、汉族、朝鲜族、蒙古族及日本人)?没有桌子如何工作?他毫不犹豫地立即订购了桌子。五个中国人初次用桌子工作,非常高兴,再加上持永和另一个日本人,一共七人的绘线班,开始为电影《北满的农场》绘制美术画面,内容为粟米和高粱种子从发芽至长成的过程。这么简单的动画绘图,对五个之前只干杂务的中国人来说,是第一份像样的工作,故干劲十足。然而1945年8月9日苏联发起远东战役,进攻占据中国东北地区的日本关东军,空袭开始,这部动画的拍摄工作因之无法完成,因为每次遇

上空袭警报，就必须把拍摄中的摄影机从支架上拆下带去防空洞。就这样电影一次又一次地重拍，而日本也终于投降了。

持永在终战前后的"满映"，经历过一些奇怪的事情。有一天，持永按照盼咐整理电影底片，他把它们从仓库里拿出来，放在配音室门前。这些底片包括《户田家兄妹》《暖流》《新土》《夏威夷·马来海海战》《神风刮起》等大获好评的日本电影。为什么要这样做？持永满脑子疑问。后来听说，"满映"的理事长甘粕正彦下令，在苏联袭击前，用这些可燃性强的电影底片放火，烧死"满映"的员工和家属。然而，这个计划没能实施。过了一晚，8月13日，集合在配音室的员工家属被安排坐上火车疏散去奉天（今沈阳）。前往奉天的无顶火车中塞满了人，其中包括了持永的母亲、妻子和女儿，也包括森川和雄的妻子和三个女儿。森川的次女，17岁的和代，在她回头顾盼的眼眸里，是头上缠白头巾、手拿从持永那里借来的日本刀、前来送行的父亲的身影。

留下来的男人，就负责保护"满映"。持永等三人组成报道组，负责收听日本电台播放的消息，并以蜡版印刷的方式发布出去。有一次，持永路经摄影工作室，见到几个公司同伴，把几卷电影底片拉长，然后点火，比赛看哪一卷着火最快、烧得最久。也有人在"满映"的电影科学研究所中，把冲洗底片用的药用火酒制作成烧酒，并命名为"映研酒"，竟大受欢迎。还有人在看苏联制作的16毫米色情电影，也不知是从哪里搞来的。

有一次，他们收到一道奇怪的命令，要把桌子抽屉里的东

长春电影制片厂,其前身就是"满映"

西全部清空。后来,持永偷眼看到,空出来的抽屉已装满了电影底片,抽屉上面放了一块三合板作盖子,再用绳子捆住。后来听说,这将用于特攻战术:当苏军战车攻进来,背着这抽屉埋伏起来的人,就放火烧着电影底片,并跳往战车下面与苏军同归于尽。持永大笑说:"你们到底干了电影工作多少年?这种电影底片,顶多能烧着末端一丁点儿!"当年用的电影底片即使可燃,但卷得那么扎实,怎么可能轻而易举就引起爆炸呢?持永想明白了,那天在摄影工作室烧电影底片的实验,也许与此有关。8月15日,日本战败。16日上午,疏散去奉天的火车折返回长春。以为再没机会重逢的家人,原来在火车上度过两晚,在奉天车站获知战争结束后,就在"满映"经营的电影院内睡了一晚,然后返回"满映"。

8月17日,"满映"给全体员工发遣散费。日本人不论职

龄，每人一律5000元，持永也收到了崭新的"满洲国"纸币共50张。中国人则300至3000元不等。就这样，"满映"解散了。资料记载，这一夜，在"满映"的大放映室，日本人和中国人共1000人出席了酒会。但是，在持永的记忆中，这一晚并没有酒，是中国人举办的宴会。余兴有中国人的模仿表演，还演唱了日本歌曲《谁人不想起故乡》。

8月19日傍晚，苏军伞兵部队进入长春，成立"苏联红军长春卫戍司令部"。8月20日黎明，甘粕正彦服食氰化钾自杀，1945年5月才加入"满映"的导演内田吐梦尝试为他急救，可是返魂乏术。常在早会大声疾呼、佩着军刀的甘粕正彦，对持永来说只不过是一个陌生人。

持永只仁再次走进"满映"大门时，是10月1日。9月30日，持永在路上碰见在"满映"美术部一起工作的中国人，他对持永说："哟！我一直在找你啊！10月1日起，新的电影制片厂开张，你一定要来帮忙啊！"这段时间，因为家里有一台缝纫机，持永得以依靠妻子替苏联兵缝制衬衫为生。能再次踏足电影工作，他做梦也没有想过。从10月1日开始，旧"满映"在中国人的管理下，以"东北电影公司"为名重新出发。

"满映"战后如何处置？对延安的共产党八路军总政治部辖下的延安电影团来说，这具有重大意义。延安电影团于1938年，与鲁迅艺术学院一同在延安设立。延安作为抗日根据地，集合了来自中国各地的文艺活动家，包括电影人。为了把"满映"完好无缺地收回，让它日后制作中国新电影，必须制订一个周密的计划。共产党东北局早就安排情报人员混入"满映"，

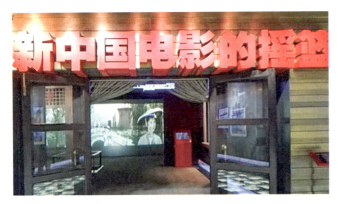

长春电影制片厂内的展览馆

故终战前已对其内部情况了如指掌。毫无疑问，国民党也希望接管"满映"。

解散后的"满映"，以编剧张辛实（别名张英华）为中国人的代表，负责跟八路军的情报人员联系。早在9月下旬，"满映"召开中国人全体员工大会，决定把"满映"的财产收归中国人民，并成立东北电影公司，张辛实成为总经理（总负责人）。大会上，选出的委员包括三名日本人，他们的工作是为中方管理的电影厂召集日本技术员，包括内田吐梦、木村庄十二等大约250名旧"满映"员工重新加入电影公司，持永亦为其中一员。东北电影公司内也有苏联人，为让他们分辨中国人和日本人，日本人身上会挂上红色三角印。持永的工作如前，跟森川和雄一起，在美术部负责手写苏联电影的中文版、韩文版、日文版字幕。此外，在10月1日的会议上，中方提出制作一部

动画的计划，并把一本题为《蒙住眼睛的驴子》的剧本给持永看。在中国，使用驴子磨粉时会蒙上它的眼睛，这是说，目前的中国人，在不知凡几的事情上，有如被蒙住眼睛的驴子，但从今天起，必须睁开眼睛，开展农业等各个领域的工作。

关于这部动画，持永只能完成一些草图，因为苏联电影不间断地运到，他忙得不可开交。工作人员有12人，森川和雄工作也算麻利，但还是赶不及。这时，他听说漫画家大城登就在附近的日本难民收容所。

大城登，原名栗本六郎，1905年生于东京。1940年出版了漫画单行本《火星探险》，原著出自诗人小熊秀雄。这部漫画有优雅的幽默感、有趣的科幻性，是一部出类拔萃的作品。之后的《愉快的铁工所》，描述了乘坐气球飞往中国大陆的梦想，内容简单纯真。大城相信了日本政府招募移民的宣传，期望去中国大展拳脚，然而一家大小乘坐移民船去伪满洲国之后，听闻和真实所见却是天壤之别。不久，苏联参战，日本投降，他和一家人跟着满蒙开拓团的人，好不容易逃到这里。持永了解大城的漫画，于是联络了在收容所染上斑疹伤寒的大城，让他协助负责字幕工作。

东北电影公司也一并挂上了"苏联影片输出输入公司"的招牌；"满映"经营的一家电影院也被接管，上映苏联的电影。送到美术部的苏联电影接踵而至，其中包括《伊凡雷帝》《一群快活的人》以及叙述日军在诺门罕战役中失利的新闻电影。战后，在日本上映的苏联影片，其字幕都在长春制作。

共产党和国民党为取得东北电影公司的主导权，争夺激

烈。苏联的态度对他们来说有着重要的意义。苏军有一段时间离开了长春,国民党乘虚而入,11月30日逮捕了以张辛实为首的七名东北电影公司干部,及一名日本人委员仁保芳男。长春警察第七分局给出的理由是,他们偷走了电影厂的器材。显而易见,这是国民党特务勾结警察捏造的罪名。那时候,共产党控制了长春市的公安局,只有第七分局还在国民党手中。一周后,苏军接受了共产党方面的申诉,把八人释放。1946年4月14日中午,苏军从长春撤出。下午2时,由共产党和国民党民主派领导的东北民主联军数万人,开始进攻长春的国民党。18日,长春全城解放。东北电影公司内也曾发生枪战,持永被电影厂内的国民党特务关在浴室里,晚上才给救出来。持永初次遇见的八路军(这时是民主联军)军官,知悉他是东北电影公司的技术员后,对他十分有礼,并吩咐一个少年兵护送他回家。持永后来知悉,这些少年兵叫"小八路"。后来,东北电影公司重新出发,来自延安的作家舒群成为公司的总经理,张辛实任副总经理。制作纪录片《延安与八路军》的电影演员兼导演袁牧之,曾留学苏联,战后随苏军回到中国,跟共产党东北局及东北电影公司的干部建立了联系。

 1946年5月,国民党军得到美国的武器援助,攻势再次增强,以31万兵力,迫近整个东北。这时,总经理舒群收到共产党东北局宣传部的指示,要东北电影公司立即接管旧"满映"的器材,离开长春,转往北方根据地。舒群十分明白,这次撤退,需要日本技术员的配合。晚上,舒群到了日本人那儿,对他们说:

> 跟国民党的战斗又开始了,我希望大家可以带着摄影器材一起北上避险。我会保障大家的生活,及现时拥有的财产。为发展中国的电影事业,你们可以帮我们、跟我们一起行动吗?假如想返回日本,什么时候都可以,我们不会阻挠。返回日本之前,可以协助我们吗?

穿着打补丁衣服的他,说话态度诚恳。日本人商量过后,决定跟他们一起撤离,反正留下来也未必可以安全回国。

第一阶段撤离选在 5 月 13 日。摄影、冲洗、录音、照明器材,以及衣服、化妆品等全部搬上了货车。共有 30 辆货车向哈尔滨进发,袁牧之也随车同行。第二批人员及器材在 5 月 18 日晚上撤离,这次器材少了,但工作人员超过 400 人,其中,日本人接近 100 人,包括内田吐梦、木村庄十二、大城登等及其家人。当时,持永生起疑问,为什么不带走美术部用来拍摄《"北满"的农业》线稿的动画摄影器材?原来,没人晓得如何拆卸。曾在东京有此拆卸和搬运经验的他,二话不说立即拆卸,刚刚赶得上前往长春南站的火车。最后一批人员在 5 月 23 日晚上撤离,这时,国民党的飞机开始轰炸,东北大学有 20 多名学生遇难。在长春来不及逃走的人都被国民党拘捕,当中也包括日本人。张辛实和舒群赶上了最后一班列车。

目的地原本是哈尔滨,但是那里战局混乱,列车唯有继续北上。在佳木斯市停留了三晚后,6 月 1 日黎明,到达合江省[1]

[1] 合江省:解放战争时期设置的省区,位于黑龙江地区东部三江平原。——编者注

20世纪40年代的《"满洲"映画》杂志

的煤矿区兴山。白茫茫的晨雾笼罩着四方。

首先,必须住下来。日本战败后,日本人离开兴山,留下一片颓垣败瓦,地板和窗户被拆除,电器接线被切断。电影公司的人寻觅到一些还有地板的住房后,就在地板上铺上毯子睡觉,修复住房的木材则由矿山局提供。住房修葺好后,终于开始建设电影制作所了。他们把破烂不堪的日本人小学改造为用于冲洗、录音、编辑、线稿摄影等的技术工作室;又把区内残留下来的电影院,改造成电影拍摄工作室。

改造的情景,可见于纪录片《新中国电影的摇篮》。这是利用拍摄电影过程中剩余的零头底片拍摄而成的,冲洗后一直保存着,直至1984年,中华人民共和国成立35周年时,终于辑录成一部短篇纪录片,它记录了新中国人民第一个电影制作所。片中可以看到当时27岁的持永、33岁的舒群努力工作的身影。当时,他们没有工资,只领生活必需品,包括苏联制的毛巾、牙刷、牙膏、混合猪油和氢氧化钠制成的肥皂、卫生纸、烟草叶等等;也有冬、夏天的衣服,冬天是棉袄和棉裤、兔毛做的帽子和鞋子。中国人和日本人的配给都一样,衣服最初的样式不分男女。大家都在拍摄工作室的饭堂内吃饭,一星期一次白米饭,其余日子吃馒头、粟米、栗子或红豆高粱饭,搭配大白菜、大头菜、白萝卜等,也有汤水供应。持永从住所至工作室,只150米距离。没钱也能维持的生活,持永自出娘胎以来还是第一次体验。他觉得这种生活方式也不赖,蛮轻松的,每个人都平等的这种感觉,十分惬意。漫画家大城登,在住所的墙壁上为孩子画了一大幅漫画。他不像其他人那样拥有电影制作技术,但他

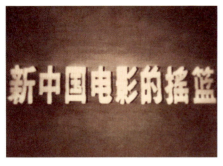

《新中国电影的摇篮》剧照

不甘做一无是处的人，于是就独自一人清洁仓库中的牛粪。他的这种行为，跟逃出长春时主动拆卸和搬运动画摄影器材的持永一样，后来受到表彰。1946年8月，日本人终于可以回国了，包括大城登一家在内的大约半数日本人都选择回国。在《新中国电影的摇篮》中，可看到人们在兴山车站为他们送行。

以兴山为新根据地的东北电影公司，没有太多电影底片，只有旧"满映"剩下的2万尺，因此特别珍惜。东北电影公司的早期工作，仅是拍摄新闻电影，还远远没到制作剧情电影的

阶段。在新闻拍摄上，中国摄影师大派用场，日本人则没什么工作。没有剧情电影，森川和雄也不用夜以继日地制作电影标题了。

森川的次女、18岁的和代，8月进入美术部跟持永做线稿工作。在新闻电影中，要以移动的箭头和线等，在地图上说明战局如何变化。这是简单的动画线稿，和代的工作很简单，只需坐在照相机旁边，按照持永的指示，每逢一个曝光值就拉下快门的绳子；有时候，充其量是在透明纸上描画一些简单的图而已。因为工作不太多，她就做些编织活儿，下午参加中文学习班。懂得中文的八木宽借了一个房间，办了一个二十五六人的"八木中国语班"，和代是最积极的学生。她来中国后，这是第一次正式地学习中文。此外，持永的母亲也在住宅改建成的"东影日本人小学校"，负责教育日本人员工的子女。在《新中国电影的摇篮》纪录片中，也可以看到在她的带领下，小孩子做体操的场面。

8月中旬，继女星陈波儿到达兴山后，还有40多名延安电影团团员，绕过战区辗转抵达，加入东北电影公司。1946年10月1日，东北电影公司成立一周年的庆祝大会在新建的礼堂中举行。当天还宣布把东北电影公司改名为"东北电影制片厂"，简称"东影"。舒群任厂长，副厂长是张辛实，袁牧之担任顾问。那天晚上，大家饮酒唱歌，猜拳输了的要饮酒，舒群也在一直猜拳、饮得醉醺醺的中国人之中。他年底离开了兴山，厂长由袁牧之代替；副厂长是吴印咸和张辛实；陈波儿任共产党总支局书记兼技术部员。根据资料，直至当年12月31日，"东影"全厂有278人，日本人有81名。

6

東影保育院のミッキー・マウス

东影保育院中的米奇老鼠

兴山的东北电影制片厂

> 幼儿保育设施不足,是当时在制片厂工作的妇女普遍面对的难题。

1947年2月,东北电影制片厂发生了一件对日本人来说至关重要的事情。因为战局日益严峻,养活所有日本人成为难事,必须进行"精简"。"精简"是"精兵简政"之略称,方针是把不急用的人手调往有需要的地方。这是国共合作破裂,发生内战后中国共产党的政策。这时,制片厂需要的,仅仅是电影底片编辑、线稿绘制员等特殊技术人员。因为电影制作一点儿苗头也没有,电影导演内田吐梦、木村庄十二及森川和雄等,加上其家人们共43人,被纳入精简组,将调往别的地方。留下来的,包括持永一家。

2月20日，精简组踏着冻土前往车站。火车到达佳木斯市后，他们才知晓目的地是达连河的煤矿区。有护士实习经验的森川和代、她的姐姐和好友户田和美，都与家人分开，在佳木斯的东北民主政府的医院里当护士兵。后来，煤矿区的人们被接回去东北电影制片厂时，已是1948年10月。

40年后的1986年4月，持永只仁前往北京，来酒店跟他见面的，是作家舒群。舒群说，他对当年有此遭遇的日本人深感歉意，"精简"行动是他离开兴山后发生的事情。他说："我曾经答应保障大家的生活，却发生了那么糟糕的事情。当时如果我在，决不会让那种事情发生。"这40年来，舒群的内心一直歉疚万分。

要了解兴山时期的东北电影制片厂，除《新中国电影的摇篮》外，还有一部由当时的"东影"制作的短篇纪录片《东影保育院》。

"东影"的日本人，由于归国或被精简等，人数大大减少。相反，鹤岗矿务局的人却增加了，因此，当局决定停办东影日本人小学，孩子们都转去矿务局的小学。但是，在"东影"工作的员工，需要有人照顾他们年幼的孩子。最初，停办小学后，持永的母亲空闲，便帮忙照顾中国人的幼儿。其实，不只在"东影"，在共产党其他文化据点工作的女性，也同样需要幼儿保育设施。因此，他们干脆以"东影"为试点，用纪录片把保育院的情况记录下来，然后在其他根据地轮流上映，给大家参考。《东影保育院》就这样诞生了。为拍摄这部纪录片，倒是兴建了一间出色的保育院，建设过程跟纪录片拍摄同步进行。

于东影保育院门前合照

纪录片一开头,是一张讨人喜爱的小孩笑脸,然后插入电影标题"东影保育院"。这张小孩笑脸的画是持永画的,配上轻快的音乐,欢欣油然而生。音乐也在影片中不断重复。木制的"保育院"招牌,挂在屋子入口处。这个招牌是日本画家制作的,中国人此前没有"保育院"这种说法。拍摄结束后,这个招牌却因过分修饰而需要重新制作。纪录片中有这样的镜头:孩子们早上起床,在床上磨磨蹭蹭。保育院大约有10个小孩,几乎都是中国人干部的孩子,日本人只有持永的两个女儿。帮忙照顾的是持永的母亲和妻子。最初只有持永的母亲,后来才点名持永的妻子绫子也进入保育院工作。保育院建筑物周围鲜花盛放,有秋千、跷跷板等,也有养鸡的小舍。幼儿和

东影保育院中的米奇老鼠 · 77

《东影保育院》剧照，上图架子下的米奇老鼠玩具清晰可见

《东影保育院》导演
成荫（1917—1984）

年长一点孩子的膳食,是分开处理的,不过他们都吃白米饭,大人则吃高粱饭或粟米等。纪录片中,在电子琴乐曲声中玩耍的孩子们天真烂漫,可爱非常。那部电子琴,是木村庄十二的。持永也在保育院内教画画、做"纸芝居"[1]。

纪录片中,有一个房间的画面,让我精神一振。在放置浇花壶的架下面,不正是米奇老鼠的玩具吗?这个时期,到底是谁把美国动画的主角,带到中国东北地区这小小的保育院呢?原来是一位日本画家在这里制作的,他也为小孩做了一些游戏用的木枪。所有游戏玩具,在这里都是手工做的。

也可以看到有女性从保育院的阳台上,接过自己的小孩。原来工作中的女员工,每隔三至四小时,可以来这里给自己的孩子喂哺母乳。幼儿可以从早上至傍晚放在保育院内托管,年长一点的就要留在保育院内生活。这里有一位母亲叫于蓝,今天(1987)是北京儿童电影制片厂的厂长。

纪录片中,还可以看到小孩的文艺演出。舞台背景是持永画的。小孩子们扮演小鸡,排列在舞台上,还有一只大大的蛋。那时候,野兔要多少都有,所以小鸡的戏服可用兔皮制作。问题是,如何把它们染成小鸡的黄色呢?持永想出用黄色火药溶解的办法。这种方法,延安的八路军也用。八路军的衣服是自己缝制的,染料就是用黄色火药制成的。

纪录片的结尾,"东影"的拍摄队乘卡车出发去工作,小孩子们齐来送行。《东影保育院》,是后来电影《西安事变》的导演成荫的第一部作品。

[1] 纸芝居:日本传统艺能,用多张卡纸画组成的连环戏剧。——译者注

7

中国最初の人形アニメ
「皇帝の夢」

中国第一部木偶动画
《皇帝梦》

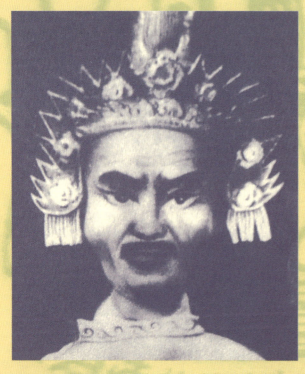

《皇帝梦》中蒋介石的京剧造型

动画形式的新尝试，展示了艺术探索的不受拘束和积极创新。

现在(1987)居住在北京的漫画家华君武，是中国美术家协会副主席。

华君武1915年出生，漫画资历深厚。他在20世纪30年代开始漫画创作，1947年在东北电影制片厂开始制作新闻电影《民主东北》。这时的华君武还替哈尔滨的新华社绘制时事漫画，深受欢迎。1947年秋天，他把其中一幅讽刺漫画和一张照片寄去了"东影"。

那张照片，是时任美国国务卿乔治·卡特利特·马歇尔。当时，马歇尔提出美国对欧洲的援助计划，人称"马歇尔计划"。他也被认为是输送武器给国民党的元凶。那张漫画上，马歇尔拿着大量的军事武器，操控着提线木偶蒋介石。

制片厂的上层领导提出,把这张漫画也放进新闻电影中,与各地人民解放军没收国民党军武器的画面组合起来吧!这就成了讽刺蒋介石为解放军运来了美国的武器。

持永想,可以把华君武的漫画制作成木偶,然后拍成动画。于是他制作了马歇尔和蒋介石的木偶。虽然动画成片仅仅30秒,但操作木偶并非想象那么简单。没有专业艺人操作,那木偶脚步摇摇晃晃的,固定不住。后来,持永想出把钨丝穿进木偶的关节内将其固定,然后采用逐格拍摄(stop motion)法拍摄。这30秒的木偶动画花了两天时间。马歇尔和蒋介石的木偶,大小相同,分两部分拍摄:先拍马歇尔操控着线,然后拍被线吊着的蒋介石。

持永从没想过,这会是他有生以来第一次制作木偶动画。这个没有对白的30秒动画,插入了新闻电影中,在电影院及巡回放映时,得到了比预期中更大的回响。"东影"不只制作电影,还背负着一项重要任务,那就是在没有电影院的农村、根据地巡回放映电影。于是,持永也常常成为活动放映组的一员,把放映机和银幕等载上卡车,巡回放映。

这30秒的木偶动画,引来陈波儿的兴趣,她着眼于木偶动画制作的可能性。中国的木偶剧源远流长,例如,福建省的木偶戏就曾十分流行,各地也有剧团公演,但战时就不见了。陈波儿希望持永研究把木偶动画用于宣传电影的可行性。后来,陈波儿写了《皇帝梦》的木偶动画剧本,修订了两三稿。

持永觉得,动画用的木偶需要改良,木偶的关节用银线比钨丝好。他知道有人收藏有法国制造的木偶,就借来钻研。这

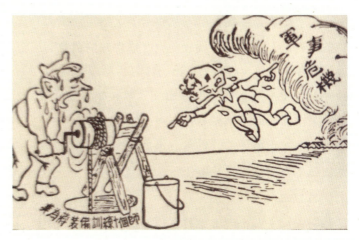

华君武的讽刺漫画《远水不能救近火》

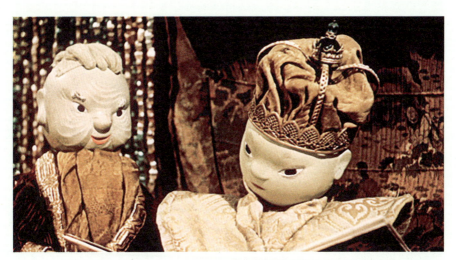

捷克木偶动画《皇帝的夜莺》

时候，在捷克斯洛伐克的布拉格召开了第一届世界青年节，兴山的"东影"也有一个代表出席。捷克斯洛伐克引以自豪的木偶动画作家伊里·特恩卡（Jiri Trnka），曾经以安徒生童话为题材，制作了一部长篇木偶动画片《皇帝的夜莺》。特恩卡把这部动画中用过的中国皇帝木偶送给了中国代表。这位中国代表把它带回"东影"后，持永穷思极想，反复研究这个木偶的关节，终于发现其制作方法基本上跟自己的想法一致。

特恩卡的木偶，高 15 厘米。早前，持永为 30 秒作品制作的蒋介石等木偶，因本来打算用于木偶电影而非动画，身高有 50 厘米。现在，《皇帝梦》需要重新制作高 20 厘米的蒋介石和马歇尔的木偶。

《皇帝梦》采用京剧形式。动画开头，蒋介石坐在舞台后台的镜子前化装，这时，美国大使马歇尔带着一个花篮来访，花篮里放着飞机、大炮等，图谋跟蒋介石换取中国的主权。接着，蒋介石穿着京戏服装登台亮相，共演出四出戏，每出戏都有戏名。

第一幕"跳加官"：登上总统宝座的蒋介石，一边对美国阿谀奉承，一边跟共产党合作，两面性发挥得淋漓尽致。

第二幕"花子拾金"：阿谀奉承的一群人向蒋介石赠送金钱。

第三幕"大登坛"：蒋介石准备召开"国民大会"，"国民大会"的发音跟"刮民大会"差不多。围拢在蒋介石身边的，都是一班恭维他的、唯唯诺诺的狐狸、老虎、狗等。它们为蒋介石歌功颂德，庆贺"国民大会"。此时，不知什么人扔出一

根骨头,它们就立即你争我夺。所谓"团结",仅仅是纸上谈兵。它们的真面目,就是想利用别人,不劳而获。

第四幕"四面楚歌":形势差强人意,蒋介石命令增加税收。正在此时,侦察兵飞奔进来,"报告!""怎么啦!""我军打败仗啦!"接二连三的报告,尽是坏消息。国民党军无论政治、经济、军事都节节败退。人民怒不可遏,战火四起,蒋介石逃到哪里都处处受阻。

这种京剧形式表现的情节,必须利用逐格拍摄的方式。持永不熟悉京剧,因此中国导演于彦夫当助手,片刻不离持永,加以指导。木偶的足部特别难控制,稍不留神,立足点就有落差。演员兼厂长袁牧之来看样片试映时,也给持永示范了京剧的动作。在第四幕蒋介石逃走的一幕,为制造火焰喷出的效果,利用了吹焰灯。当调节好吹焰灯后,就利用逐格拍摄,制造大火的效果,在蒋介石逃走的方向,火势一直蔓延。舞台落幕后,脸部被烧伤的蒋介石跑去了后台。木偶的脸用颜料画出消瘦的阴影,再涂上凡士林和润滑油,做成烧伤的效果。蒋介石扎上绷带后,马歇尔再次登场。他抱着一支超大针筒,替垂头丧气的蒋介石注射。然而,这支强心针没起作用。剧终,是一张"上演中止"的海报。为蒋介石配音的,是一个声音酷似蒋介石的人。

这三卷电影底片约 30 分钟,持永花了 24 天拍摄。有时工作通宵达旦,回宿舍途中,白茫茫一片,晨雾笼罩着大地,这让他回忆起初到这片土地时的景象。持永提出建议,把小滚珠装在木偶的关节内,就可以让关节任意转动。小滚珠在"东

《皇帝梦》的拍摄情况

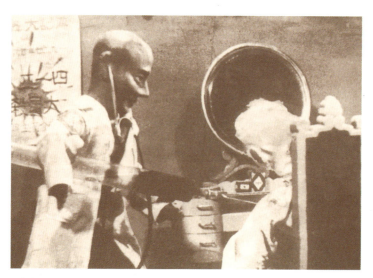

《皇帝梦》中,马歇尔为蒋介石打强心针

影"内的机械工场用车床制作，相当费神。

中国第一部木偶动画《皇帝梦》，于 1947 年 11 月完成，放在第四集《民主东北》内，于各地上映。制作人员如下：剧本：牧虹，摄影：池勇，美术：史漫雄、池勇。池勇是持永的中文同音词，牧虹就是陈波儿。

1948 年 10 月 19 日，解放军再度解放长春，"东影"依然在兴山推动新闻电影，并开始着手第一部剧情电影《桥》。持永制作"东影"第二部动画电影《瓮中捉鳖》，是在《皇帝梦》之后一年。但是，在制作《瓮中捉鳖》之前，持永却成为思想检讨会的批判对象。

在"东影"厂内，中国人之间的思想检讨会十分活跃。这种检讨会，是在伙伴面前讲述自己的过去，听取大家的意见后，再进行自我批判。它也在日本人之间实施，持永是第一人。持永被追问加入"满映"当临时员工的原委，等等。批判持续了三天，一天晚上，厂长袁牧之忽然召见持永，袁牧之的夫人陈波儿也在场。袁牧之吩咐持永第二天乘火车前往哈尔滨。原来，在持永不知情的情况下，他们已在准备制作动画片。在哈尔滨的新华社，有一个名叫朱丹的漫画家正等着持永。朱丹跟华君武并驾齐驱，皆是当时受欢迎的时事讽刺漫画家。

第二天，一个小八路穿着军服，配一个装着毛瑟枪的木盒，跟持永一同出发。列车到达哈尔滨前这三天，少年每一餐都给持永带来很多馒头、鸡肉等。

持永在哈尔滨见了朱丹。这次的《瓮中捉鳖》跟《皇帝梦》一样，以蒋介石四面楚歌为主题，讽刺了占领城市的国民

党军，陷入被在农村广泛建立据点的解放军逐步追击的窘境。持永把朱丹的剧本及印象消化后，制成了一个个分镜，然后画成图画，贴在新华社房间的墙壁上。这跟迪士尼摄影工作室的做法异曲同工。

同在新华社工作（但和动画无关）的漫画家华君武，看到墙上的画，也提出了充满善意的意见。三人谈得起劲，持永不太懂中文，就用动作和图画表达。持永在哈尔滨两星期，过了一段愉快的时光，完成了背景画。在这里，持永还与在"精简"时没有被派去煤矿区，而是在东北画报社做插图的木村庄十二重逢。

为什么批判持永的思想检讨会突然被中止，而持永被派去哈尔滨呢？对袁牧之等中国人厂方来说，持永尽管制作了《皇帝梦》这等重要的作品，但是，他在日本即将战败时入职"满映"，这是难以理解的。思想检讨会上的内容，袁牧之他们当然向上级汇报了。他们知道新动画片的计划，也认为思想检讨会再继续下去也没有意思，于是决定把持永送去哈尔滨。持永推想，这也许就是思想检讨会突然被中止的原因。

持永返回兴山后，向厂长袁牧之汇报了情况，并给他看了所有草图，不知不觉中开始用中文交谈。陈波儿也在场，正在暖炉上用牛奶锅煮红豆甜汤，放了白砂糖后，她给持永递上一碗，说："这是我最爱吃的。"当时，甜食都用麦芽糖，白砂糖是稀有的。陈波儿待持永汇报完后说："你今后的方向已十分明确。"持永想，哈尔滨之行也许是试金石。他内心重新沸腾起来，感到若可以在新中国的动画事业上发挥自己的作用该多

陈波儿，写《皇帝梦》剧本时使用笔名"牧虹"

好啊！袁牧之说，将会从训练班抽出五个年轻人给持永。

兴山的东北电影制片厂，于1947年春天办了电影训练班，在农村招募了一批青年进入电影界。从第一期至1949年的第四期，共350位新人在"东影"受训，后来在电影界很多活跃的中坚分子，都来自"东影"，有技术员，也有演员。持永也曾在第一期和第二期训练班教授电影技术。《瓮中捉鳖》在1948年10月开始制作，刚好第三期训练班结束，毕业后给分配到持永那里的，有段孝萱、游涌、王玉兰等。

段孝萱，1931年出生，原在哈尔滨居住，后因国民党和解放军内战激烈，移居黑龙江省腹地，因训练班招募而来到"东影"。今天（1987），她已成为上海美术电影制片厂的资深摄影师。

国共内战，蒋介石军在四平战役中受到孤立。[1]《瓮中捉鳖》的内容贴近这时期的形势，这部动画必须加快完成。袁牧之提出，让一直在东影保育院工作的持永夫人，也加入持永的训练班，因为她在女校读书时曾学过油画，可以让她的绘画技能派上用场。

《瓮中捉鳖》是"东影"第一部赛璐珞动画，制作时问题丛生。首先是赛璐珞，它是"满映"时代的东西，厚1.8毫米，透明度奇差，犹如赛璐珞的垫子，故画面出现二重影子。无计可施之下，唯有涂上薄薄的紫色加以掩盖。其次是画材，颜料、画笔都不敷应用，持永只有再去哈尔滨购买。因为没有糅合颜料的阿拉伯胶，就改用氧化锌和碳烟做成黑色。持永夫人负责把这些买回来的东西，放在磨砂玻璃上调制颜料。几经测试，终于调制出可画在纸上的颜料。但是涂在赛璐珞上，却出现了湿度的问题，颜料在雨天不容易干，导致白色和黑色分离变色。因此，唯有制作晴天用和雨天用的两款颜料，每次看着湿度计，再配合不同的颜料。这样，从白色至黑色之间，就制作了六种不同程度的灰色。至于赛璐珞，拍摄后用纱布小心翼翼地抹干净，留待下次再用。若过分粗暴地抹，会留下痕迹，所以持永没把这项工作交给年轻人，而是交由夫人一个人做。结果，持永夫人充当了持永的助手兼杂工，由始至终只做电影

[1] 四平战役指1946年至1948年中国共产党领导的人民军队与国民党军队在辽北省（今辽宁、吉林、内蒙古各一部）四平地区的四次作战。战役结束后，东北国民党军被分割包围在长春、沈阳、锦州三块孤立的地区。——编者注

底片和赛璐珞等的管理工作，没有作画。

原画、动画、背景，一一由持永亲自上阵。从训练班来的五个年轻人不能即刻派上用场，必须经过多次训练后，才能做描线、上色等工作。持永在训练班教授动画技术时，从素描开始，没什么指导要领。然而，他们对正式学习画画非常雀跃，求知若渴，吸收很快，两年后已经可以做原画和动画。段孝萱、游涌、王玉兰等，这时也可以做描线、上色等工作了。

《瓮中捉鳖》于1948年12月完成，是一卷约10分钟的作品，放在第九集《民主东北》中，在农村、解放区等巡回上映。持永也加入了移动放映队，观察观众对自己的电影的反应。35毫米放映机和发电机，放入一台大型卡车上。那时候，所有器械都很大很重。观众迫不及待，未到天黑的上映时段就都来了，坐在白色大银幕两侧。发电机发出呜呜声，银幕上出现了蒋介石。

影片中，蒋介石得到美国援助而扩大内战，攻击解放军的解放区。解放军顽强抵抗，追击至蒋介石的堡垒。他的堡垒是一个水瓮，被解放军用脚踢破后，现出乌龟身的蒋介石。最后一幕，是解放军用劲抓住他的脖子。观众拍案叫绝，掌声不断。

这部动画，只有音乐没有台词。正如报纸刊载的讽刺漫画，用简单的标题就能让人明白，《瓮中捉鳖》也一样，只用动作变化，就能传递它的信息。制作人员有编剧：朱丹，导演和动画设计：方明（持永只仁），背景：安平，音乐：刘鸣寂。

持永这是第一次使用中国名字"方明"，寓意中国的动画未

来一片光明，是陈波儿给起的。持永的妻子绫子也有中国名字，叫李光。此外，于彦夫在这部动画中也有协力，充当导演助手。

1949年1月，北平解放。2月，袁牧之离开兴山前往北平，吴印咸继任"东影"的厂长。4月，在共产党中央宣传部指导下，中央电影管理局在北平成立，袁牧之任局长。4月初，东北电影制片厂也重返已经全部解放的长春，"满映"的建筑物全部归"东影"所有。5月，上海解放。

7月2日，在北平召开了中华全国文学艺术工作者代表大会（第一次文代会），集合了全国800名以上的文艺工作者代表，共同商讨解放后如何开展文艺活动。"东影"的副厂长张辛实也出席了大会，他汇报了长春的日本技术人员和年轻人一起制作动画的进展。对此表示了兴趣的，是漫画家特伟、儿童文学作家金近、解放军文工团的靳夕三人。

特伟（本名盛松），1915年在上海出生。20岁出头已是上海漫画界红人，活跃于上海和香港之间。1937年开始，跟张乐平一起组成抗日漫画宣传队，走遍各地，绘制抗战漫画。1941年，在香港出版了《特伟讽刺漫画集》。

靳夕，1919年在天津出生。抗日战争全面爆发后，参加八路军，曾任《部队生活报》的美术编辑，之后担任华北军区月刊杂志《战友》的副总编辑。

1949年9月，三人陆续来到长春，加入"东影"持永的小组后，美术部的动画班（正式名称是"美工科卡通股"）改名为"东北电影制片厂美术片组"，组长是特伟，副组长是靳夕。

同年10月1日，中华人民共和国成立。在北京的中央人

《瓮中捉鳖》中的蒋介石

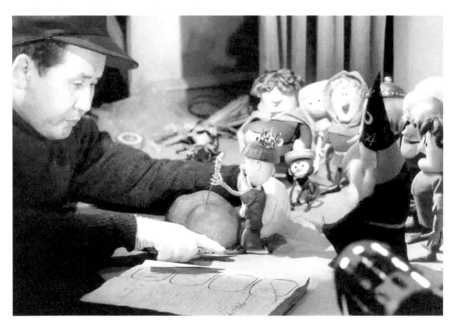

持永只仁于日本拍摄木偶动画的情景

民政府文化部管理下，成立了电影局，局长是袁牧之。电影局之下，设立了艺术委员会和技术委员会，艺术委员会的负责人是蔡楚生、陈波儿。这一天，也是"东影"建厂四周年纪念日，在长春召开了全厂庆祝大会。12月，蒋介石的部队败走台湾，国共内战总算结束，抗战宣传电影的季节过去了。持永他们在兴山制作的两部短篇动画《皇帝梦》和《瓮中捉鳖》，是内战最严酷阶段至新中国成立前的重要电影，有着特别的意义。虽然两部都是动画片，但是对象绝不是小孩子。负责政府文化部的夏衍明确指出，由于国内形势已经稳定下来，今后动画的基本方针，应以儿童为对象。

今后的动画方法论也在讨论之列，首先是确定动画用语。在此以前，多用"卡通"这个词，但它来自英语，这跟新中国开展的电影事业不相称。于是特伟提出以"美术电影"代替。动画，就是一种美术电影。那段时期，除赛璐珞动画和木偶动画外，将有什么美术形式加入动画中，是难以估计的。但是，今天回顾中国动画的发展，这个用语确是适切的。"美术电影"是中国特有的用语，比起"卡通"，更能够把动画电影提升至艺术的层次。"东影"的动画组，就因此改名为"美术片组"。

"东影"重返长春后，除在兴山招募的年轻人外，美术片组也接收了一些新人。其中一个叫王树忱，1931年出生于东北地区。他热爱画画，从东北大学艺术学院毕业后，进入鲁迅艺术学院学习美术，1949年毕业后由学校推荐到长春。

何玉门和何郁文兄妹也一起加入了美术片组。何玉门是掌握各种画法的动画师，后来成为上海美术制片厂的中坚分子。

妹妹何郁文则在美影厂担任秘书工作。

在佳木斯当护士兵的森川和代，也可以退役了。她领了纪念册后，穿着胸前有"中国人民解放军"标志的军服，返回长春。父亲森川和雄从精简组返回长春后，再次成为字幕师，忙于电影《桥》等的片头字幕制作。和代的母亲由于在煤矿区一年半的生活，营养失调，导致罹患脊椎骨疡，要离开长春入住大石桥医院。和代左手腕也有伤痛，后来知道，是因为在连消毒也没有的医院工作时，细菌从伤口入侵至骨髓。但是，和代没怎么理会，经过一个月休息后，被分配到持永那儿。

美术片组不足 20 人，以特伟、靳夕、金近、持永为骨干。军服装束的靳夕，负责为年轻人讲解绘画艺术的起源和发展。"东影"员工都住在附近的宿舍，无论上班时还是下班后，都来往紧密，还会一起参加每周六在电影厂内举行的舞会或电影放映会。跳舞是森川和代等年轻员工最大的娱乐，舞会上会播放《喀秋莎》等歌曲。

放映会以苏联电影为主。其中有一部短篇动画《灰脖儿》（*Little Gray Neck*，1948 年作品，导演是弗拉迪米尔·波科夫尼科夫［Vladimir Polkovnikov］和莱奥尼德·阿玛瑞克［Leonid Amalrik］），在日本也有公映，是苏联一部著名的优秀动画作品。

《灰脖儿》讲述了湖泊中一群野鸭南渡避寒，一只小鸭子却被遗忘，留了下来，只好独自在森林里度过寒冷的冬天。一头狼一直对它虎视眈眈，但森林中一群动物齐心合力地帮助它。可爱的兔子给小鸭子红色果子吃，让它恢复活力；大鸟教导小鸭子飞行，让它成长。那头狼一直在冰地上伺机接近小鸭子。

未几,春天来了,母鸭返回湖泊,跟羽翼已丰的小鸭子重逢。影片展现了大自然春回大地、美丽动人的景象。持永看了多遍,认为这是他眼前唯一一部可充当教科书的最好的动画作品。

儿童文学作家金近为小孩子写了第一部动画剧本《谢谢小花猫》。故事叙述小花猫负责村子里的守夜,在家织布的母鸡太太,生了一只特别大的鸡蛋,却被老鼠偷走了。老鼠遇到小花猫,慌张中把鸡蛋丢下逃跑了。最后,小花猫和母鸡等合力把老鼠绳之以法。

美术片组开始讨论如何把它制作成动画。那个年代,什么事情都必须经过大家的商议。大多是20岁左右的年轻人,最年长的也不过23岁。

这是第一部为小朋友制作的动画,希望发挥民族特色,以农村为舞台,反映农民实际的生活。于是,持永带着负责背景的安平、负责动画的段孝萱和王树忱等,乘坐卡车前往长春郊外的农村写生取材,在农民家住了两宿。

他们把农家的日常用品、家具、农具、衣服等画了些草图,回去后把它们排在一起研究。这部动画中,母鸡衣服的细节,就出自这些草图。

持永夫人还是负责调配颜料,她花了很多心思让色调稳定下来。森川和代负责在赛璐珞底部上色,王玉兰负责描线,何玉门和游涌负责绘画。这时,已经可以用上苏联进口的赛璐珞了,这种进口赛璐珞材质薄,透明度又高,但是运来时就是一大卷,必须让持永夫人和森川和代把它们剪裁出来。

8

美术片组迁往上海

美術片組、上海へ

返回日本后不久的持永夫妇和森川和代（右）

> 新中国对动画艺术的重视,促成创作团队从寒冷的长春迁至繁华的上海。

1950年2月3日,特伟和持永前往北京。在新中国的儿童教育中,动画意义重大。为了动画的发展,上级下达了一个方针,就是美术片组跟电影组分开,并且离开长春,把制作据点移至其他地方。原因是招募人才时,住在温暖南方的人,难以聚集到天寒地冻的长春。因此,特伟和持永依照"东影"厂长吴印咸的指示,前往北京跟电影局商讨。在北京,持永跟夏衍见了面,也再次见到兴山时代的干部们,如电影局局长袁牧之等,并给这些旧相识介绍了特伟。最后,他们决定把美术片组迁往上海,同时知道了万氏兄弟当中的三弟超尘原来也在那里。

两人乘坐火车，直奔万超尘那里。超尘听说特伟他们要到访，就把自己设计的动画摄影台，在上海电影制片厂的一个工作室组装起来。超尘为了不让国民党军拿走这部摄影台，特意把它拆散，分散在各处收藏起来。上海的动画事业，后来全凭这部摄影台才能开展。

上海是特伟的地头，轮到他尽东道之谊，介绍朋友给持永认识。就这样，持永认识了漫画家张乐平。1909年出生的张乐平，是跟特伟一起组成抗日漫画宣传队的伙伴。1947年至1949年，张乐平在报纸上连载漫画《三毛流浪记》，该漫画以上海为舞台，主角是战祸中颠沛流离的孤儿。孩子们胸前挂着价钱牌卖身等画面，生动地描绘出混沌期的上海。持永也目睹过冻死的婴儿被搬上木头车。在刚解放的上海，《三毛流浪记》描绘的贫困景象仍持续了一段时期。

特伟和持永在上海街头买了当地的甜点小吃，在电影院欣赏了《乱世佳人》和《北非谍影》等久别重逢的美国电影。

接着，两人去了苏州。因为他们在北京就听说，苏州的美术专科学校有一个画家，正在指导动画制作。

这个画家名叫钱家骏，1916年11月生于苏州，1935年毕业于苏州美术专科学校，其后一直从事与美术有关的工作。1939年起，他对动画生起兴趣，开始了研究，1940年在上海放映了他的第一部短篇动画《农家乐》。当然，钱家骏也看过万氏兄弟的《铁扇公主》等，但是彼此没有联系。由于钱家骏以制作短篇作品、画线稿为主，故一直隐身于万氏兄弟之后，日本人大概也不认识他。但毫无疑问，他也是中国动画草创期的

持永只仁（左）与特伟

重要人物之一。

　　苏州美术专科学校的校园秀丽怡然，庭园经过精心修整，草木处处，古石嶙峋。穿过一条前往钱家骏家的必经之路，一间玻璃帷幕屋映入眼帘，屋内种了植物，还排列着许多与人等高的希腊雕像。让持永吃惊的是，维纳斯等雕像之下腹，竟然破损不堪，原来是被日军用枪打碎的，持永愧疚得难以抬头。

　　两人跟钱家骏见面，是因为开展上海的动画事业，需要他介绍人才。翌年（1951），钱家骏跟他的学生一起去北京，在中央文化部电影局电影学校[1]教授动画。1953年7月学期结束，

[1] 即今天的北京电影学院。——编者注

他跟五个学生来到上海，加入特伟、持永他们的上海电影制片厂美术片组。钱家骏1951年为教授动画，编写了中国第一部动画教科书，可以说，他不仅是动画制作的前辈，还是培育中国动画师的先驱。

特伟和持永此行也去了广州的美术学校，并刊登了报纸广告招募，2月底进行面试。应募者当中来了一个钱家骏的女学生，住在上海，叫作唐澄，当时约20岁。她不仅画功深厚，而且情感丰沛、心思缜密，后来成为制片厂重要的一员。

为确保即将到达上海的长春美术片组员工有一个工作的地方，2月，特伟和持永东奔西走，忙得不可开交。曾几何时进驻了中华电影总公司的汉弥尔登大楼，那里的八楼成为他们的临时办公室。

3月14日晚上，在长春举行了东影美术片组员工的欢送会，副厂长张辛实及美术片组副组长靳夕致欢送辞。3月17日，美术片组20多人出发前往北京。这次，森川和代仍然选择跟母亲和姊妹分开，跟动画组一起行动。在长春这段时间，她跟段孝萱成了好友，期待能跟她一起工作。和代一直没时间去老远的医院探望母亲，再次跟母亲见面时，已是返回日本之后。而父亲森川和雄，则留在长春当字幕师。

美术片组的人初到北京，在北京电影制片厂的宿舍里住了大约10天，游览了城市。从北京到达上海后，他们暂时在汉弥尔登大楼八楼办公。这里放满了器材，男生住在这里，女生则住在另外的宿舍。上海电影制片厂美术片组，从这时起重新出发，成员有特伟和持永等23人，持永的两个女儿及靳夕的

妻子也加入了这个大家庭。这里的日本人，只有持永一家及森川和代。

这个临时工作室，他们只逗留了大约一个月。这期间，上海市市长陈毅、上海市文化局局长夏衍曾到访，跟他们一一握手勉励，19岁的王树忱激动得面红耳赤。

森川和代在汉弥尔登大楼露面，也只有最初的两天。因为，在前往上海的火车途中，和代的左手手腕再次疼痛难耐。到达上海后，持永的母亲就陪同她，到旧法国租界的一间医院治疗。医生告诉和代，手腕已经化脓，细菌入骨，假若再置之不理，恐怕要切除，这令她非常不安。手术当天，好友段孝萱也来了，持永的母亲则做了些日本腌菜来探望。大约一个月后，和代出院，左手用夹板承托、用绷带吊着，后来她穿上长袖衬衣，遮掩着绷带。

这时候，美术片组已迁往上海电影制片厂的摄影所。这个建筑物原是中华电影的摄影工作室，此时是上海电影制片厂的技术室，在这里进行录音、冲洗等工作。美术片组占用二楼，在这里完成了长春时做到赛璐珞阶段的《谢谢小花猫》。在这个建筑物前面，刚起了一幢新房子，成了他们的宿舍。森川和代的记忆中，二楼是女生宿舍，可让她安静读书；一楼是单身男生的宿舍，他们活跃调皮。在同一幢但不同入口的一楼和二楼，住着持永等成家之人。

美术片组分作上色班和描线班，森川和代是上色班的负责人。最早的时候，苏联进口的赛璐珞，会清洗后再重用两至三次。负责清洗拍摄后的赛璐珞的，主要是上色班和描线班。描

线时也必须小心翼翼，避免赛璐珞留有痕迹，有痕迹就不能重用了。赛璐珞要用麂皮轻轻擦拭，是一件非常艰辛的工作。和代忆述，她再也不想做那种工作。持永夫人负责检查清洗、擦拭后的赛璐珞是否留有污渍，也检查送往拍摄前的赛璐珞，描画的线是否干透、上色有没有到位等。和代在长春时已穿军服，在上海也如是，跟靳夕一样。也是因为最初只有军服，工作时还戴着军帽。当护士兵时，她留了两条辫子，和解放军的其他女兵一样，盘起在军帽内。持永常提醒和代，头发不要掉进颜料内，也不要弄脏赛璐珞。

《谢谢小花猫》的制作人员——编剧：金近，导演：方明（持永只仁），背景：安平、梁克立、刘凤展，动画：何玉门、游涌、王树忱、尚世顺，作曲：苏民，绘制：上影美术片组。影片中特别标示全体参加绘制，可见美术片组对第一部作品的干劲和热忱。

流星划过夜空，小花猫跳上屋檐那一幕，考验透光技术。片中难以忘怀的，是那欢快的歌曲。母鸡下蛋的情节，也是节奏轻快的歌词："咯咯咯咯，咯咯咯咯，生个大鸡蛋，想想就快乐，大鸡蛋，大蛋壳，孵出小鸡来，就会叫咯咯，叫咯咯，叫咯咯，就会叫咯咯。……"这部动画在小学放映，小孩子们一边唱歌一边游戏。这首为幼儿而写的主题曲，易唱易记，在上海的幼儿和小学生中风靡一时。不，应该说在成年人中也盛极一时。因为，制作电影的员工必须懂得唱，住在动画工作室后面的作曲家黄准，也曾经成为他们的歌唱指导。上色班和描线班也必须懂得唱。和代、特伟、持永也要唱，还有王树忱、

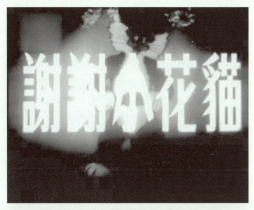

《谢谢小花猫》剧照

戴着军帽、正在上色的森川和代

动画片《谢谢小花猫》

动画片《好朋友》

木偶动画《胖嫂回娘家》

段孝萱，所有美术片组的人，随时都哼得出来。这首欢快的歌曲成为他们40年前的集体回忆。

美术片组在1950年完成的工作，就只有两卷电影底片（约20分钟）的《谢谢小花猫》而已，就算说全是新尝试，工期也相当优悠。因为自由时间多，又有大型运动场，在电影厂也举行了运动会。21岁的森川和代精力旺盛，比任何一个中国人都跑得快；持永的夫人绫子，掷手榴弹也比任何人掷得远。因为她在女校时曾接受过军训，得第一名是轻而易举的事。当然，这并非真手榴弹，仅是同形状、同重量而已。在上海，持永夫人也在电影院看过电影，特别是《乱世佳人》，今天还记忆犹新；在电影厂的参考试映会，也看过迪士尼的长篇动画《幻想曲》(*Fantasia*)。"满映"有《幻想曲》的电影底片，故持永在"满映"时也看过。当时，在上海的外国资产被冻结，所以除《幻想曲》外，电影厂还把《白雪公主》的电影底片从电影院那里拿来看。有些电影底片破烂不堪，必须把它的齿孔修复。在"满映"的仓库里，有德国制的剪影（silhouette）、剪纸的政治宣传动画等，这些电影底片也拿来了上海，成为珍贵的研究资料。

1951年，美术片组制作了第二部动画《小铁柱》。编剧：靳夕，导演：特伟、持永。《小铁柱》讲了一个小男孩帮助好友小熊和兔子等的故事。

首先，剧本必须送去北京的电影局审查，然后根据剧本上的各种批注进行修改、制作。这些工作差不多完成时，还要在北京举行试映会。导演特伟和持永拿着《小铁柱》三分之二的

电影底片，乘火车前往北京，在规格相当于今天北京饭店的地方住了一晚。试映室也在那里，周恩来总理出席了试映会。每次电影试映会，周总理一定会出席，他十分重视儿童动画。后来他还说，中国的动画在电影中也是比较优秀的领域。《小铁柱》的制作人员有动画设计：何玉门、王树忱、游涌、尚世顺、唐澄、杜春甫等，上色：森川和代，调色、检查：李光（持永夫人）。这虽然是一部黑白动画，但调色的工作也很重要，因为必须调制各种程度的灰色。森川和代除了上色外，还协助描线。

把动画电影总称为"美术电影""美术片"没有问题，令特伟烦恼的是，动画中的一个领域赛璐珞动画的命名。木偶动画，可命名为"木偶片"；然而赛璐珞动画，以前称作"卡通片""漫画片"等。"漫画"一词来自日本，本来跟英语"卡通"那样，用于印刷本漫画。那么，以什么新名字用于电影呢？持永灵机一闪，想出"动画"这个词。特伟说："好啊！这命名让人一目了然！"就这样，决定了"动画"这个名字。无独有偶，日本战后也开始用"动画"一词，以前是用"漫画电影"。不过在日本，"动画"不只用于赛璐珞动画，很多时候是动画的总称。无论如何，"动画"一词，是持永带进中国的。它作为技术用语，在中国、日本都是相同的意思，即不同于"原画"仅绘画开头和结尾的主要动作，还必须把动作的变化，分段画成多幅图画。"美术电影"是战后中国内地出现的新用语，所以香港、台湾等地没有采用，而用"动画""卡通"等名称。

转移到上海后，持永的职衔跟万超尘一样，是上海电影制

片厂的"总技师"。万超尘给森川和代的印象是开朗和善、不摆架子。他会说一点日语，每次见到和代，就用日语跟她逗乐，说"早安""午安""是吗，是吗"。不能说完整的日语句子时，就搭上一点中文，让和代感到和蔼可亲。

森川和代用工资做了一套浅灰色的衣服。长春的"东影"时有工资可领，但来到上海后，工资金额由集体决定，衣服也不容易买到。而且，她心中一直挂念着远在大石桥医院的母亲，于是拜托一起做上色的中国女同伴，通过她的亲戚在香港买了链霉素，用光了所有工资，还要向上色班的同伴借点钱。这一时期，抗生素在日本也十分昂贵，不容易入手。1951年年底，药送到了大石桥医院。然而，小医院连链霉素也没听说过，要向大医院的医生请教其用法。如果没有这些药，森川和代的母亲脊椎骨疡恶化，恐怕回不了日本。

1951年5月，持永也进了医院。他左腿本来就有关节炎，在天寒地冻的兴山复发，来到上海后，因怕影响工作而没有立即上医院。手术顺利，在医院住了两个月后回家休养。持永夫人也常叫当过护士兵的和代去她家帮忙看护。持永腿上的石膏，是和代拆掉并换上绷带的。

这一年秋天，美术片组迁往上海市西区万航渡路旧英国租界的一幢建筑物内，到今天（1987）还在这里。国民党时期，这是上海市副市长的官邸。官邸中，有三间又大又漂亮的浴室，其中一间，他们用作颜料制作室，其他的用作绘画室。副市长司机住的另一间房用作摄影台室，浴室成为底片冲洗房；也建造了员工饭堂。

森川和代的好友,女动画师唐澄

今天的木偶动画摄制所,当年住着美术片组及上海电影制片厂的演员组。官邸中的宽广庭院,他们改成了运动场。制片厂前,有一个卖热水的公众浴场。在浴缸中,加两桶热水、一些冷水,温度刚刚好。大门前,有一棵小小的夹竹桃。

今天,这幢建筑物已面目全非,加建了不少新建筑。只有制片厂正面的大门及建筑物内的螺旋形楼梯,还能让人依稀感受到当年的风采。

在制片厂内的其中一间房,持永放置了一大块黑板,开始教授素描和动画的专业知识。他也要求上色班的森川和代来学习写生画。学生们曾经互相为对方绘画肖像,森川和代今天还保留着当年唐澄为自己画的炭笔人像画。唐澄娴雅温婉、画功了得,森川和代很快跟她成了好朋友。

每周三堂课，持永也不得不用中文授课。虽然不是完整的中文，学生也能大致明白。有学生根据逻辑推理，还充当了持永的翻译员呢！学生热心学习，经常到持永家串门，其中包括负责上色、后来跟杜春甫结婚的吴萍萍，以及后来成为王树忱妻子的陆美珍。

他们来到上海后为了学习，不知看过多少遍苏联动画《灰脖儿》。每次看完后就讨论，然后再看再讨论，"鸟儿飞翔的画面，也许是以电影中的画面为底本绘画而成的吧？"等等，大家七嘴八舌，喋喋不休。

有时候，特伟来看学生们作画，他住得远，常在持永家吃午饭。因为特伟胃不好，不能在制片厂的饭堂吃，持永家有一个保姆，专为特伟做饭。吃饭时，两人天南地北，无所不谈。

同一年（1951）11月，陈波儿来到新的制片厂探访美术片组，持永已很久没见她。看来身体还不错，但她本人说身体不好，因心脏本来衰弱，需要小心保护。11月9日晚上，演员们为陈波儿举办恳谈会，持永也出席了。席上，有一演员慨叹自己在电影中一直演坏人角色，今后也许还要演下去。陈波儿表示同情，也很认真地、耐心地解释坏人角色的重要性。结果，恳谈会只围绕这个话题而告终。之后，看出她有点疲累。不料，这一握手话别，竟成永诀。持永后来听说，那晚陈波儿跟大家分手后在电梯内昏倒去世，终年41岁。持永至今仍记得她那双嫣红色的袜子。

在新制片厂，几乎每天都有舞会，人气十足。森川和代擅长跳舞，常跟游涌及演员组的人共舞。

金近编剧、方明导演的下一部短篇《小猫钓鱼》，开始制作。自迁到新址后，上色和描线合并为一组，在同一房间工作。描线一人与上色二人成为一组，赛璐珞描线后就能立即上色。森川和代是上色描线组的负责人。这时，需要增加人手，招募上色人员。除动画工作人员之外，木偶艺术家虞哲光、作家马国亮、电影美术章超群、水彩画家雷雨等艺术领域的人，都先后加入了上海的美术片组。

制片厂也需要负责会计、日常事务等的员工。当年录用了一个人，就是今天（1987）上海美术电影制片厂的厂办主任畲百川。面试时，这个上海仔涂发蜡、穿西装、结领带，一身气宇轩昂的打扮，起劲地表达自己对电影的热忱。在对答问题时，特伟和持永不由得佩服地说："他丰富的内涵，确实跟外表不同呢！"今天，他在制片厂还是人所共知地爱打扮，工作也爽快利落、对人有礼。森川和代对他的印象很深，他跟特伟一样，在上海一流的洋服店定做贴身的西装，跟那些从东北来的"土气"同事相比，别具一格。

两卷的短篇《小猫钓鱼》，花了很长时间制作，预算的1300万元，超支到1800万元，因为这期间发生了朝鲜战争。同时，1951年12月至1952年夏天，中国开展了揭露官僚贪污及资本家不法行为的"三反""五反"运动。在电影厂，公器私用也成为批斗内容，由干部带头进行自我批评。《小猫钓鱼》也因散漫的内容而受批判，检讨会花了不少时间，完成时间因而延长，但作品却受到好评。故事叙述一只专注力不足的小猫，经过失败后，专心致志，最后成功钓到了一条大鱼。这部动画

《小猫钓鱼》剧照

成为小学一年级学生的必看片目,黄准作曲的主题曲在小朋友中间流行。森川和代请持永画了这只小猫,由她刺绣在枕头套上。至今,这件枕头套仍然保留着。

1953年,美术片组制作了《采蘑菇》,讲述两只兔子采蘑菇时发生争执的故事。编剧:金近,导演:特伟,美术设计:何玉门、王树忱,技术指导:方明。这是持永在中国的最后一部作品。这一年,日本红十字会和中国红十字会决定,日本人可以回国。

3月,第一艘船,持永的母亲和两个孩子先回去。5月,第二艘船,森川和代回国。和代回国前,跟好友段孝萱一起定做了一套衣服,努力打扮一番后,去照相馆拍了一帧合照;在佳木斯退役时收到的纪念册,送给了王树忱。在长春的父亲森川和雄、母亲、姊妹,跟内田吐梦等一起,10月在另一港口乘船回国。持永的妻子绫子,6月乘坐第四艘船回国。持永因还

日本出版的一本关于森川和代于中国生活时的著作

有事情办,留了下来。

这一年,由靳夕编剧和导演、万超尘做技术指导,制作了一部彩色短篇木偶动画《小小英雄》,讲述一个小男孩教训恶狼的故事,是中国第一部彩色动画。中国第一部彩色电影《梁山伯与祝英台》也在同一年开始制作。为以后的动画发展,持永留下来做苏联彩色电影底片的测试工作,结果没有问题。7月,北京电影学院动画科的第一期毕业生,由钱家骏教出来的严定宪、林文肖、徐景达、胡进庆等八人来到上海,加入美术片组,段孝萱去上海车站接车。持永跟他们见面后,于8月乘

坐第六艘撤侨船回国。持永在万涤寰位于霞飞路（今淮海中路）的万氏照相馆，拍了纪念照，分给大家留念，他还是第一次跟涤寰见面。持永想，三楼那顶层，大概就是当年制作动画的地方。

出发的前一晚，举行了欢送会，大家忆述了很多旧事。从26岁至34岁这八年的岁月，持永就在中国度过了。翌日登船出发，下午3时，阳光普照，船上播放著名歌曲《萤之光》[1]。船缆解开后，船只缓缓离开港口。持永喜欢站在船尾，欣赏那白色的航迹。接着发生的事情，他这样写道：

> 犹记得，那船从滔滔大浪的黄浦江出发，我站在白山丸号船尾跟上海惜别。此时，岸上那仓库后面，倏然出现一群拿着大红旗的人，那是特伟哟！靳夕、金近、段孝萱、唐澄、何玉门、王树忱、张松林、矫野松、梁克立、游涌、王玉兰、刘凤展、杜春甫……看得见！看得见！一张一张的脸孔！他们正大力地向我挥手。……这船上，唯有我，晓得他们是谁。……

红旗杆用竹枝接长。持永看着那挥舞红旗的人影一点一点远去，直至消失在他的眼底。

[1]《萤之光》：此曲旋律即我们熟知的《友谊地久天长》。原是苏格兰民谣，纪念逝去的日子。后来传播至欧洲、美国等全世界国家地区。在毕业典礼、纪念仪式上奏唱，表达告别或结束的情感。——译者注

9

万氏兄弟回上海及上海美影厂独立

万兄弟の帰国と上海・美影廠の独立

《长城画报》上的万氏兄弟漫画造像

人才齐集，体制上也出现新气象，一切准备就绪，为未来的创作铺路。

1949年年初，万籁鸣、万古蟾兄弟到达香港后，立即联络长城影片公司，商讨继《铁扇公主》后，制作长篇动画《昆虫世界》。长城影片公司同意了。香港给他们的印象跟上海的租界相似，但更西化。香港的电影公司集中在九龙半岛，二人首先跟南渡香港的电影人见面，接着立即搜集资料，做《昆虫世界》的分镜图，并在《长城画报》上刊载。然而，资金筹集困难重重，动画技术员也寥寥可数。结果，具体的作画无法进行，他们只好暂时进入长城影片公司的美工部当设计师，负责电影的背景、陈设等，等待制作动画的机会。

在香港六年间，万氏兄弟画了十数部电影的背景画，其中包括《绝代佳人》《枇杷巷》《新红楼梦》等港产片。鲜为人知的是香港著名电影导演胡金铨，年轻时曾在万氏兄弟的手下工作。

胡金铨，1932年生于北平。因执导1971年由台湾新人女星徐枫主演的《侠女》，于1975年戛纳影展获得最高技术委员会大奖。《侠女》是一部发挥京剧传统的古装武侠电影。1985年，东京举行第一届东京国际电影节，并上映胡金铨执导的电影《山中传奇》。

在东京时，他跟我说："对啊！1949年，我还是学生，从北京来香港，进入长城电影公司的美工科工作，那时的科长是万籁鸣。因为长城并非动画公司，很遗憾没有动画工作呢！不过，我跟万籁鸣兄弟也谈了许多关于动画的事情。我的工作是电影故事片的布景陈设等，这是我进入社会最初的，也是最早接触电影界的工作。"胡金铨跟万氏兄弟工作只有数个月，后来就去了广告公司。

1986年10月，在万氏兄弟动画活动60周年庆祝会上，我跟万籁鸣提起了胡金铨，他立即记起来说："对啊！那是个工作热心的年轻人。"从这个经历可知，胡金铨虽然是电影导演，但基本上是个画家，热爱动画。1986年，台湾最大的动画公司——宏广股份有限公司的创办人王中元，邀请胡金铨为动画《张羽煮海》设计卡通人物，然而，这个计划无疾而终。

1951年夏天，万籁鸣收到来自上海的儿子国魂的信。信中提到，祖国正在上海重新开展动画事业，询问他是否愿意回

20 世纪 50 年代《长城画报》对万氏兄弟的报道

《昆虫世界》动画分镜图

去参与。此外,在上海的美术片组担任总技师的万超尘和特伟,也曾多次给他们去信,请他们早日回去参与新中国的动画事业。话虽如此,万籁鸣、万古蟾兄弟似乎还担心创作自由的问题。1954年,香港电影界代表团访问广州,万籁鸣参加了代表团。到广州后,他立即给上海的妻子打长途电话。籁鸣的妻子说:不要回香港,直接来上海吧!万籁鸣就从广州去了上海。让万籁鸣惊叹的是,上海电影制片厂的美术片组已经逐渐发展起来,在那里有动画制作的崭新设备,也聚集了有才能的年轻人。

就这样,万籁鸣加入了上海的动画事业。1956年,弟弟古蟾也回上海了。到这年年尾,美术片组的员工人数比早期增加了十倍,有200人。

万籁鸣回上海的1954年,上海的美术片组制作了三部短篇动画。其中一部,是万超尘担任技术指导、特伟编剧和执导的两卷赛璐珞动画《好朋友》,是一部接续《小猫钓鱼》的风格,把动物拟人化、可爱化的作品。故事叙述小鸭子和小鸡为争夺一条小虫吵架,但最后成为好朋友,富有教育意义,把性格悬殊的小动物表现得天真活泼。翌年,这部动画获文化部美术片二等奖。制作人员为人物设计:何玉门、钱家骏、王树忱、矫野松、尚世顺,背景设计:刘凤展、安平、梁克立、雷雨,原画:唐澄、杜春甫、张松林等,作曲:黄准。

技术上也取得了进展。靳夕编剧和执导的彩色木偶动画《小梅的梦》,是第一部尝试彩色合成的动画,以玩具们的叛乱为主题。粗暴地对待玩具的女孩由真人扮演,玩具和小木头人

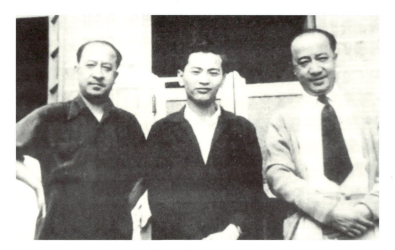

年轻时的胡金铨（中）与万籁鸣（左）及万古蟾合照

1951年，万籁鸣摄于香港长城电影公司

则是木偶。另外,赛璐珞动画必须一张张上色,制片组的钱家骏锲而不舍地钻研颜料制作;彩色电影底片的测试工作,之前持永已做了。

1955年,《乌鸦为什么是黑的》成为中国第一部彩色短篇动画(赛璐珞)。编剧:一凡;导演:钱家骏、李克弱。故事讲述从前森林里有一只高傲、色彩斑斓的鸟儿,同伴们都盛赞她漂亮动人,犹如仙女。她整天唱歌跳舞,无所事事,秋天到了,啄木鸟等开始为过冬做准备,唯独那只鸟儿还只是唱歌跳舞,对筑巢一事不屑一顾。冬天到了,白雪皑皑,寒风凛凛,鸟儿都躲进鸟窝里取暖,只有那只可怜的鸟儿,独自在寒地上冷得发抖。倏忽间,她发现了一堆篝火,于是在篝火前展翅取暖,载歌载舞。得意忘形之际,羽毛给烧着了。慌忙中,她只好把身体往雪地上磨蹭。大火熄灭了,然而,那美丽的羽毛变成了黑色,那动人的嗓子也变得沙哑难听。从此,世上就有了黑色的乌鸦。

一看便知,这部动画完全受苏联动画《灰脖儿》的影响。例如,从空中俯瞰森林树木的构图方法、树梢伸展的形态等,是苏联动画中的景致。此外,动物的设计、动作,甚至连主题——森林中过冬的动物,皆酷似《灰脖儿》。然而,《乌鸦为什么是黑的》能够把这个寓言表达得细腻、柔美,也不愧是一部上乘之作。要知道,当时上海美术片组能借鉴的海外作品,就只有苏联和捷克的作品。当中,木偶动画受捷克的影响最深。看罢这部动画,人们感受到动画师们对《灰脖儿》的深深钦佩,经过刻苦钻研、经历种种体验后,他们自己也成长了。

他们有情怀、有干劲，冀望赶上苏联的水平，从而制作了这部《乌鸦为什么是黑的》。

《乌鸦为什么是黑的》的制作人员——动画：唐澄、杜春甫、陆青等，摄影：陈震祥。段孝萱也有协助，她苦心钻研了彩色摄影技术。这部作品除获得文化部美术片三等奖外，还荣获1956年第七届威尼斯国际儿童电影展览会儿童文艺影片一等奖，及1958年意大利国际纪录片和短片展览会荣誉奖。此后，美影厂制作的所有动画片，除特殊情况外都是彩色的。

从那时起至1957年，钱家骏致力于赛璐珞动画的颜料研究，绞尽脑汁，终于确立了它的制作方法。直至今天，这个制片厂用的所有颜料都是自己制作，一切建基于钱家骏。

万籁鸣回上海后的第一部作品，是1955年跟王树忱联合执导的彩色动画《野外的遭遇》。故事叙述小猪和小黄狗把西沉的落日和水中荡漾的影子，通通视为妖怪；山谷回音，也以为是精灵在叫唤。影片通过它们的体验，让孩子们了解大自然的现象，是一部饶有生趣的动画片。钱家骏的学生徐景达也参与了这部作品的绘景工作。

同年，靳夕编导的《神笔》，堪称他作为木偶动画作家的代表作。技术指导：万超尘，木偶制作设计：虞哲光，改编自洪汛涛的童话《神笔马良》。《神笔》的故事讲了仙人送了一支画什么都可成真的神笔给少年马良，马良凭借这支神笔，除贪官，助村民。故事的结束，是贪官逼使马良画一座金山，马良最后画了一波大浪，让贪官们翻船丧生于大海中。动画中，水车悠然转动的田园景致、农民生活的细节，都表现得精妙绝

苏联动画《灰脖儿》(左)及中国第一部赛璐珞彩色动画《乌鸦为什么是黑的》(右)

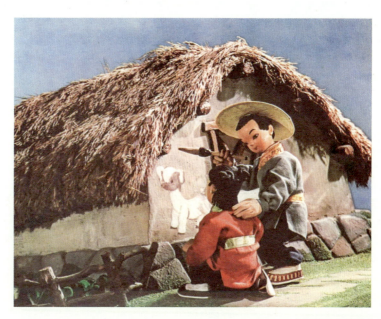

木偶动画《神笔》

伦。作品获得文化部优秀影片一等奖及海外多个奖项。

之前《乌鸦为什么是黑的》等动画，被批评过于靠拢苏联，经过反省，1956年特伟执导的《骄傲的将军》，是一部走新路线、强调中国的民族传统和风格的倾力之作[1]。共三集，约30分钟。编剧：漫画家华君武；总设计师：钱家骏。故事叙述古时候，有一位将军打胜仗凯旋，在庆功宴上，他轻而易举地提起青铜巨鼎，还展示了百发百中的箭艺。人人赞不绝口地说："有了这样的将军，谁敢攻打我大将军府耶？"从那天开始，将军每天只是饮酒睡觉，沉醉于观看仕女献舞送媚眼。日子如白驹过隙，有一年春天，将军跟侍从乘坐马车，路经一个村庄，看到农夫在举重，他也想卖弄自己的力量，结果当场出丑，被众人嘲笑。乘坐渔船时，看见大雁，他又试图炫耀自己的箭艺，结果，大雁们衔着他射的箭玩弄了一番。最后一幕，敌人打进将军府，但是，矛枪生了锈、弓箭也给老鼠咬破了。他大喊"来人啊！来人啊！"，落荒而逃，从狗洞钻出来的将军头，被敌人的两支矛枪牢牢地架住。全片以将军一副丧家狗的表情落幕。

这部动画以中国谚语"临阵磨枪"为主题，说明业精于勤荒于嬉的道理。将军的大花脸是京剧造型，那夸张的身段动作，充满京剧味儿。亭台楼阁、雕栏玉砌、仕女献舞等画面，让人仿佛置身于古典画卷中。另一方面，那不受规限、加进现

[1] 当时，厂长特伟提出口号："探民族形式之路，敲戏剧语言之门。"这部动画就是在这种氛围下创作的。——译者注

《骄傲的将军》剧照

特伟为《骄傲的将军》的制作人员分析造型

代哑铃举重的一幕,又不失动画的幽默。《骄傲的将军》的工作人员——动画设计:杜春甫、唐澄、浦家祥等,助导:李克弱。作品的色彩典雅,用了传统古朴的色彩,可以说是特伟短篇动画的代表作。来自北京的五个年轻人当中,1936年出生的严定宪,也参与了原画设计。

1956年,靳夕编剧、虞哲光执导的木偶动画《胖嫂回娘家》,让人笑声不绝。故事叙述一个粗心大意的胖嫂子,知道母亲生病便立即赶去娘家探病。临急临忙中,抱了枕头当作自家孩子出门;走夜路在冬瓜田摔了一跤,又把大冬瓜当作自家孩子抱走。作品中的木偶设计,也诙谐惹笑。

1957年4月,上海电影制片厂美术片组,从电影组独立出来,成为"上海美术电影制片厂"。厂长由特伟担任,副厂长有万超尘、靳夕等人。

前一年的1956年4月,毛泽东提出"百花齐放,百家争鸣"的"双百"方针。这种自由地阐述意见的空气,激发了制片厂的创作热情。美影厂于1957年只制作了三部短篇,但是1958年有26部,1959年及1960年各有16部作品。这也跟让国家各个领域都飞跃发展的"大跃进"运动方针息息相关。

1957年11月,毛泽东出席了在莫斯科召开的社会主义国家共产党和工人党代表会议,并提出了15年目标,在钢铁等工业生产方面,要追赶并超越英国。这个目标直接反映在1958年"美影厂"制作的一部约半卷的5分钟短篇《赶英国》之中。故事讲述象征着英国的约翰骑着一头老糊涂的牛赶路,中国人骑着马从后追赶。不久,马匹变成摩托车,再变成火箭,

超越了约翰。这部动画，以曲建方、徐景达、严定宪为骨干集体制作。所谓"集体"，是指集合没有制作经验的年轻员工组成小组，在专家的指导下，从事编剧、导演、作画、摄影等工作。集体制作可以在实践中培养年轻动画师，使他们能制作具有一定水平的作品。这种新方法也可以提高生产效率。

正面地反映"大跃进"的作品，是1958年金近编剧、何玉门执导的短篇《小鲤鱼跳龙门》。故事叙述五条小鲤鱼听鲤鱼奶奶讲述，很久以前，它们那些充满勇气的祖先，都会去跳越一座龙门。于是，它们游过大河，到达"龙门"，其实那只是一个现代的大型水库。五条小鲤鱼努力地跃过水库后，看见五光十色、璀璨夺目的夜景。刚飞过的燕子告诉它们，这个地区将会更加繁荣地发展。这部动画的内容，其实受苏联的一部动画的影响，那是候鸟一年后重回故地，发现风景变得很现代化的故事。五条小鲤鱼游动的独特形态，一头冲进水泡之中、直立水面七嘴八舌的姿态，活泼可爱。中国的很多水库等工程确实是在"大跃进"时期建造的。

这一年，木偶动画片方面，有靳夕执导的《火焰山》，是《铁扇公主》的故事；也有改编自张乐平的人气漫画《三毛流浪记》，由章超群执导，张乐平参与了编剧和木偶设计。故事忠于原著，有个情节是，主角三毛在身上挂了个价钱牌出售自己。特别值得一提的是，万古蟾在上海美术电影制片厂执导的第一部动画《猪八戒吃西瓜》，由包蕾根据《西游记》改编，两卷的短篇，是中国第一部剪纸动画。故事叙述唐僧师徒取经途中，孙悟空为唐僧去寻找食物，但猪八戒找到西瓜后却独自

剪纸动画《猪八戒吃西瓜》

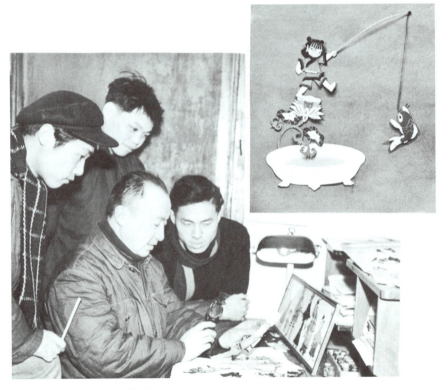

万古蟾于制作《渔童》时留影

吃了。悟空目睹此状，三番五次以西瓜皮绊倒八戒，以示惩戒。利用八戒这个角色，带出了喜剧的效果。剪纸是中国民间古老的艺术形式，纸上镂空剪刻，玲珑剔透。剪纸第一次应用到动画上，扩大了上海动画的艺术表现形式。

就这样，万氏三兄弟自然进行了分工：籁鸣负责赛璐珞动画，古蟾搞剪纸动画、超尘制作木偶动画。

古蟾于翌年 1959 年，接续执导了剪纸动画《渔童》，制作人员有胡进庆、钱家骏、沈祖慰等。故事叙述鸦片战争后，在帝国主义列强压迫下的中国，有一个老渔师从海里捞到一个古老的盆，盆上绘有一个渔童。半夜，渔童从盆里跳出来，用渔竿垂钓盆里的鱼，溅出的水花变成了珍珠。外国传教士和官僚勾结，妄图夺取这个盆。最后，盆里的渔童狠狠地教训了他们一顿，守住了这个宝盆。

这一年，上海电影专科学校创立，是两年学制的动画专科学校。钱家骏当主任，张松林任副主任兼动画教师，美影厂的导演、动画师也在这里任教。由于文化部的精简方针，学校只开办了四年，1963 年停办。四年内有两期毕业生，共 45 人，很多都加入了动画工作。有一段时期，美影厂也从中央美术学院、中央工艺美术学院、浙江美术学院等校聘用人手，充实创作人员。今天（1987），这批人还是动画制作的中坚分子。可是，"大跃进"的方针是以提高生产力为目标，招致了重量不重质的问题，电影也变得粗制滥造。1959 年，文化部注意到这个问题，要求重新重视质量。

10

水墨动画的出现及长篇《大闹天宫》

水墨アニメの登場と長編
「大あばれ孫悟空」

拍摄《大闹天宫》时，万籁鸣为大家示范孙悟空的动态

> 水墨画和孙悟空都是充满中国特色的文化元素，为动画创作提供土壤。

1960年，是上海美术电影制片厂值得纪念的一年。在文化部主持下，2月，第一次举办了大规模的美术电影展览会，展现了动画在上海经过10年努力的成果，包括原画、赛璐珞、木偶等实物，其间还举办了动画放映周活动。展览会从上海开始，也在北京等主要城市巡回展览，1962年更在香港展出，厂长特伟去香港走了一趟。盛况空前，比预期中更受欢迎。在最初的上海会场，陈毅副总理也来参观，他说："农历新年时，如果老少看动画都看得高兴，那说明你们的技术大跃进了。力拔山兮气盖世！"他也说："你们能把齐白石的画动起来就更好了！"

这正是以特伟为中心,美影厂的人一直思考的问题。唐澄后来写道:"西方毕加索,东方齐白石",齐白石这位水墨画巨匠无人能及,特别是其绘画的水中生物,恐怕是后无来者了。如何把水墨画用动画形式表现出来呢?以特伟和钱家骏为中心整体研究的结果,是制作了一卷习作似的《水墨动画片断》。

他们尝试让齐白石水墨画中的代表元素——小虾、青蛙、小鸡这三种生物动起来。《齐白石画集》于1952年出版,他的水墨画画风十分简洁,利用留白艺术,方寸之地亦显天地之宽,仅寥寥数笔,就让小生物活灵活现了。写意水墨画不求清晰的轮廓线条,但求微妙的浓淡墨点染。动画最难之处,就在这浓淡之表现。厂长特伟和美影厂的技术人员充满雄心壮志,认为已达到可动手的阶段。

《水墨动画片断》整体画面为白色,红色小虾的出现,让人明白留白的个中深意。欧美、苏联等很多动画作品,其背景都涂得满满的。相反,在白色画面下,以墨色表达的水中生物,来得格外生动;那黄色小鸡,显得格外洗练;水是无色,却让人感到正在流动。水墨动画,让人感到虚实相生——清淡处虚灵,用墨处实在。

1960年,中国第一部正式的水墨动画作品《小蝌蚪找妈妈》面世。除以上三种小生物外,众多的生物出现在动画片中。这部作品是集体编导,艺术指导:特伟,技术指导:钱家骏,摄影:段孝萱、游涌、王世荣。对于水墨动画来说,摄影技术至为关键。

《小蝌蚪找妈妈》一开头,出现了一本茶色瑰丽的画册,

钱家骏（左）、摄影师段孝萱及特伟在讨论水墨动画的制作

封面书金色题目"小蝌蚪找妈妈"，封底写"上海美术电影制片厂"。翻开画册，见到齐白石绘画的水边风景，青蛙妈妈在水藻旁产卵。接着，青蛙妈妈消失于画面中。青蛙卵不知不觉地成长为小蝌蚪了，可是不见妈妈，他们不知所措，妈妈到底是什么样子的？他们到处寻找妈妈，看见岸上小鸡与母鸡亲亲密密，小蝌蚪们羡慕不已。虾公公告诉小蝌蚪们："你们的妈妈长着两只大眼睛。"遇见凸眼金鱼姐姐，她颜色鲜艳，犹如穿着盛装的女子，金鱼妈妈告诉他们："你们的妈妈有着白肚皮。"遇见白肚皮的螃蟹，螃蟹告诉他们："你们的妈妈有四条腿。"遇见四条腿的龟妈妈，小蝌蚪们又一拥而上，小龟们大喊："这是我们的妈妈啊！孩子跟妈妈，总是一个样的嘛！"

这回，他们遇见跟自己一个模样的大鲇鱼。可是，生气的大鲇鱼张大嘴巴吓唬他们。正在这个时候，寻找孩子的青蛙妈妈终于出现了！

这部动画的成功之处，在于像破解谜题那样，最后见到母亲的庐山真面目，很有趣味性。而且以故事形式解说，给小朋友自然地灌输科学知识，也十分了不起。旁白者是著名女演员张瑞芳，她的嗓音充满爱意，予人好感。小蝌蚪游动的形态可爱，每一条小蝌蚪，都好像流露出寻找母亲坚强的表情。

为营造水墨画那种晕染的氤氲朦胧之美，拍摄上，把对焦拍摄的部分，跟焦点模糊的拍摄部分重叠在一起，就能形成墨色化开的感觉。当中，也有红色的小蝌蚪，这种细致的处理手法，收到一种备受瞩目的效果。小蝌蚪的尾巴没有模糊，头部少许化开，这样，小蝌蚪游动时，就可以制造一种小蝌蚪晕染的感觉。

听一位员工说，用橡皮图章就可以意外简单地印出很多小蝌蚪。美影厂绝对不会公开水墨动画的技术，也好，正如魔术师不应揭开魔术秘诀那样。如果这部动画给制作动画的专业人士看，他们也许清楚其中许多奥秘。然而，重要的是，水墨画是中国的传统画，只有中国人才能制作出这样的动画。假若不会画水墨画，光有摄影技术也不行。就算知道水墨动画的制作技术，也很难在中国以外的地方制作。段孝萱负责这部动画全部的拍摄工作，制作前，她自己也练习绘制水墨画。在中国，有一种把水墨画翻刻在木板上的技术，把墨的浓淡度分级，依此雕刻木板。毫无疑问，这种手法也应用在了水墨动画上。不

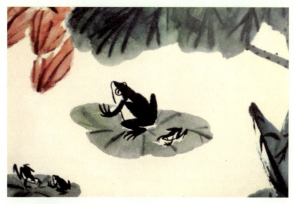

水墨动画《小蝌蚪找妈妈》

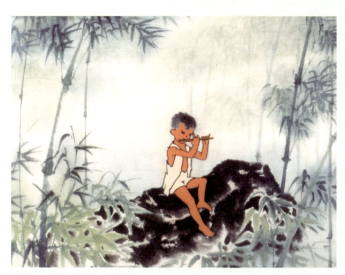

水墨动画《牧笛》

管怎样，美影厂是动用了当时所有的技术。不过，意外地也看见粗疏的地方——叠影。这部作品被评为"动画史上的奇迹"，其实基本技术实在不那么复杂。相信所有优秀的艺术作品也是如此。话虽如此，它们并非轻易可被仿效的。

《小蝌蚪找妈妈》的魅力，不单在其特殊技术方面，更在于内容易懂、幽默、情感丰富，是一部必须在世界动画史上大书特书、不同凡响的儿童短篇动画。音乐也美妙悦耳。制作人员——背景设计：郑少如、方澎年，动画设计：唐澄、邬强、严定宪、徐景达、戴铁郎、矫野松、林文肖、段浚、浦家祥、吕晋、杨素英、葛桂云，作曲：吴应炬。

这部作品获得1962年第一届百花奖最佳美术片奖。作家茅盾写了首诗："……创造惊鬼神，名画真能动，潜翔栩如生，……"法国《世界报》对这部动画的评语："笔调细致，景色柔和，诗情画意，情节从容不迫。"毕加索也对这部作品赞不绝口。

第二部水墨动画《牧笛》于1963年上映。编剧、导演：特伟；摄影：段孝萱；技术指导：钱家骏。这次运用了水墨画家李可染的作品。相比齐白石画水中的小生物，这次是山水画。动物身形不小，也有人物登场；背景也复杂了，跟白色无垠的河川大相径庭。因此，除人物和动物外，还必须在背景上下功夫。

《牧笛》叙述照顾水牛的少年，常于放牛时吹笛子。有一天，少年在树上睡着了。梦中，水牛被天籁之音吸引，消失于迷离的景致中。少年追至深山，看见飞流直下的瀑布，水牛俯

伏在石桥上，陶醉于瀑布声中。在竹林中，少年做了一支笛子吹奏起来，鸟儿、鹿儿也受余音缭绕的魔笛声牵动。水牛开始走近他，他飞快地紧紧拥抱着水牛。睁开眼睛，少年发现原来自己抱着粗粗的树干。夕阳西下，少年骑着水牛走在阡陌上，水田中的影子如幻如真，渐渐远去。

这个故事，叙述少年在梦中与水牛再会，抒发动物与少年之间那如诗如画、如梦如幻的友情。作品中描画了深山幽谷、翠绿竹林、田园河川等大自然景象；有男孩、女孩；也有优雅的鹿儿。是梦境，还是真实？观众也许跟少年一样，堕入了中国深邃的大自然、山水画美丽的迷路中。这部作品，只有音乐和笛子声，没有对白，也没有旁白。

导演特伟说："这部动画，我们想突出中国江南的风景——小桥流水、山青水绿的田园风景。少年寻找水牛的过程，展现了中国传统山水画中时常表现的山山水水。我们的目的，是尽量表达中国画的特征，特别是以画表达诗意，把故事和风景融为一体，产生抒情诗的效果。"

动画中，鸟群飞上空中等场景，把静止画短暂连续的插入剪接手法（insert cut）处理得相当不错。水牛于水中行走，周围泛起波纹。拍摄的时候，首先把牛头和牛角以外的部分遮黑拍摄，然后将菲林倒卷，加上朦胧效果的滤光镜，重拍一次，于是达到如同墨绘的效果，造成牛身有浓淡层次的画面。另外，水牛是黑色的，要把这种墨的黑色显示在画面上，其实很困难。水牛从一块岩石蹦跳到另一块岩石，给人一种轻灵的感觉。

水墨动画，给动画开创了一个新领域。在制作材料上，赛璐珞动画使用赛璐珞、木偶动画使用木偶、剪纸动画使用纸，而水墨动画除了使用水墨画，还使用赛璐珞。在《牧笛》中，少年的动态看似逐格拍摄，其实是利用赛璐珞动画的技术，制造出水墨画的效果。

为拍摄《牧笛》，制作人员前往江南，拍下水牛和人、风景等照片，然后根据照片作画。音乐作曲，也依据南方传统的曲调。制作人员——背景设计：方济众，绘景：方澎年、秦一真，作曲：吴应炬，笛子独奏：陆春龄，演奏：上海电影乐团，指挥：陈传熙。

跟《小蝌蚪找妈妈》一样，水墨动画的底片使用量和制作周期，是一般动画的三倍。因为测试次数繁多，要使用大量电影底片。制作两卷《牧笛》，花了整整八个月。在制作《牧笛》隔壁的房间，有来自朝鲜的七名研究生。1961年至1962年的半年间，他们在美影厂从基础起学习动画技术，打算回国后学以致用，发展本国的动画事业。

在制作第一部水墨动画的1960年，另一种新形式的动画也诞生了。《聪明的鸭子》一卷，是中国第一部折纸动画。由虞哲光制作，他在这部动画中集编剧、导演、人物设计、背景设置等职务于一身。故事叙述三只鸭子捉蚯蚓、教训花猫等，内容单纯。连小朋友也会做的折纸动物，除有折纸的趣味外，还给人亲和感，背景也是折纸。这部作品开拓了以幼儿为对象的动画新领域。

1961年，文化部副部长夏衍及文化部电影局局长陈荒煤，

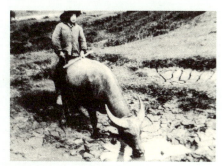

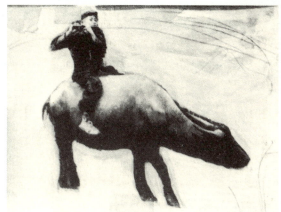

《牧笛》的作画参考了取材时拍摄的照片

钱家骏(左)与特伟于《牧笛》制作时

对动画片的状况发表了重要讲话:动画作品,必须发挥艺术特色、保持质量,并贯彻"百花齐放"的方针。这个讲话要求大家自我反省,在"大跃进"方针下,各领域必须推动技术革新,不应只根据政治口号仓促制作动画。这样,制片厂又急速地返回原来的艺术轨道,摄制了种类繁多的作品。1962年,万古蟾制作了一部剪纸动画佳作《人参娃娃》,故事叙述森林中一个小女孩人参精拯救了受主人虐待的少年。还有胡雄华执导的剪纸动画《等明天》,故事叙述一只懒惰的猴子承诺明天建一所房子,日复一日,却没建出来。动画中,森林的色彩和描画十分优美。

在赛璐珞动画方面,张松林执导的《没头脑和不高兴》,

是一部令人爆笑的杰作。故事叙述名叫"没头脑"的小孩,做事马虎粗心;名叫"不高兴"的小孩,总爱闹别扭,跟别人无法相处。他们不愿被人家看扁,就让自己变成大人,去干一番大事业。"没头脑"当上了工程师,"不高兴"当了演员。"没头脑"建一栋千层大楼,竟只盖了999层,还忘了设计电梯。小孩子上大楼顶层看戏,要带备食物和被子爬一个月楼梯。舞台上上演《武松打虎》,"不高兴"饰演老虎,老虎竟然不肯就范,反过来追打武松。"不高兴"追至台下,撞上"没头脑",两人从顶层滚至底层受伤了。经此教训,他们决心重返儿童时代改正缺点。这是一部以简单的线条画予人无穷欢笑的作品。

1963年,靳夕执导的中国第一部长篇木偶动画《孔雀公主》完成,共八卷。故事根据中国云南傣族流传的叙事诗改编,叙述王子爱上由孔雀变化成人形的公主,虽受奸臣阻挠,仍深爱着她。其中一幕,王子和老猎人在树下偷看,一群孔雀从天而降,化成凡间女子在湖畔跳舞,让人想起芭蕾舞《天鹅湖》。王子和孔雀公主相拥的一刻,孔雀姐妹们也为他们高兴,这是充满喜悦的一幕。云南邻近越南,故衣饰也有相似处。动画中,大象也粉墨登场呢!

万古蟾也执导了一部卓尔不群的剪纸动画《金色的海螺》。副导演:钱运达;造型设计:胡进庆。这是一部罗曼蒂克的爱情故事,叙述青年恋上了海神娘娘的女儿海螺姑娘。海螺姑娘等人物造型,参照了永乐宫壁画中人物,运用了北方剪纸流派。片中那珊瑚环绕而成的仙岛,如同仙境般美丽。

1964年制作的《冰上遇险》,由邬强执导,是两卷的赛璐

珞动画。当中加入了新元素，木版画得到栩栩如生的效果。故事讲述在冬天的滑雪比赛中，小兔子和小松鼠练习溜冰时掉进冰窟，其他动物齐心合力营救它们。编剧：冰子；背景设计：秦一真；摄影：徐俊佃；动画设计：何郁文、杜春甫、吕晋、陆德华、经霞云。此作品为了获得刀刻木版画线条的味道，特意用笔在赛璐珞上绘画。

上海美术电影制片厂第一部长篇动画是《大闹天宫》，1961年完成五卷前篇，1964年完成七卷后篇。改编：李克弱、万籁鸣；导演：万籁鸣。钟情于悟空的万籁鸣，又跟久违了的《西游记》打交道，讲述在花果山领导群猴的孙悟空，得到如意金箍棒后大闹天宫，是一个中国人耳熟能详的故事。

天界的玉皇大帝意图收拾这个爱惹麻烦的孙悟空，然而自称"齐天大圣"的孙悟空，却把玉帝的军队打得一败涂地。万籁鸣把孙悟空设定为一个崇尚自由、反抗权威、好斗爱打的人物；而玉帝他们则是表面稳重，内心却汲汲于维护权威、没头脑的一帮家伙。孙悟空的面部造型仿效京剧，比较《骄傲的将军》中的将军，孙悟空的脸谱更加细致和鲜艳。跟初期的米奇老鼠一样，《铁扇公主》中的悟空是光秃秃、瘦骨嶙峋的，但《大闹天宫》中的悟空，尽管还是那样好斗爱打，却变得威风凛凛。也许，这是万籁鸣自己成长的写照。

《大闹天宫》的制作人员——摄影：王世荣、段孝萱；动画设计：严定宪、段浚、浦家祥、陆青、林文肖、葛桂云；作曲：吴应炬；副导演：唐澄。严定宪负责孙悟空的造型，故后来被誉为"美猴王之父"。后篇，由万籁鸣和唐澄联合执导。

木偶动画《孔雀公主》
人物设计图

剪纸动画《金色的海螺》

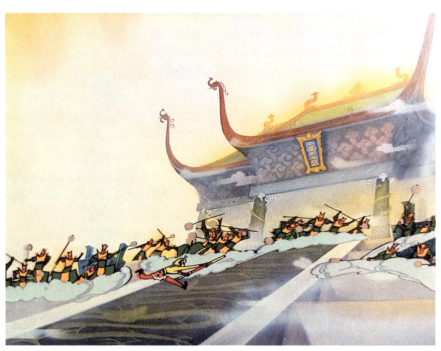

《大闹天宫》剧照

这部动画之所以成功，负责人物、背景等美术设计的装饰艺术家张光宇和张正宇两兄弟，功不可没。他们参考了中国古代的铜器、漆器等出土文物，还参考了敦煌壁画、农民画（民间年画）、印度画，推陈出新，精心设计出生气勃勃的水帘洞、绿水漾漾的龙宫、雾霭缭绕的天庭等一张张如装饰画般的画面。

前篇中，悟空跟天兵阵营的托塔天王李靖、哪吒大战。哪吒童颜、圆脸、皮肤白皙、脚踏风火轮、三头六臂，是中国传说中受欢迎的英雄人物。在这部动画中，他却成为反派角色，造型跟日本传说中天真烂漫、力大无穷的小淘气金太郎相似，但表情流露出丁点奸狡。剧终，哪吒被悟空打败，他屡次回望悟空，带着悔恨的表情黯然离开，令人无限伤感。《大闹天宫》的总集篇日文配音版，在日本的电视也多次播放，剧终画面，却给黯然神伤的哪吒，特别配上孩子气的对白，把好端端的一幕给糟蹋了。

后篇中，悟空在天宫掌管蟠桃园。悟空在树上啃蟠桃一幕，蟠桃的色彩很美，令人垂涎欲滴。七个仙女，眼眸也格外的妩媚迷离，飞上空中时婀娜多姿；她们发饰造型不一，基本发型有四种，其余三人都各有变化；服饰颜色也有微妙的不同。她们交头接耳，揶揄悟空，最后令悟空大动肝火。这蟠桃园一幕，即使独立来看，亦有足观。这些仙女也出自严定宪手笔，他参考了敦煌壁画画集，壁画中的女子，体态丰腴动人。美影厂摄影大楼三楼的绘画室，墙上挂有一帧横幅的七仙女在空中飞舞的赛璐珞。我每次到访这里，总会驻足欣赏，百看不厌。

孙悟空所向披靡，最后的对手是三眼二郎神，他身边有一条黑色神兽哮天犬，勇猛强悍。悟空打不过他，施展七十二变，变成空中鸟、水中鱼等逃走，二郎神也变成大鹏、白鹭等跟悟空交战，俨然神话中两雄激斗的场面。最后，悟空灵机一动变成一所屋子，二郎神追到，环顾四周，只觉山谷中这屋子有点可疑。屋子被拟人化的处理手法，是有点奇怪，但是山谷中那不可思议的景色和色彩，确是施展法术决斗的好场所。二郎神用天眼识破了屋子的真身，悟空露出原形。二人激斗时，悟空被太上老君偷袭打败了，但仍然英姿飒爽，给观众留下深刻的印象。悟空毁坏天上宫殿，连玉帝也要拔腿逃亡的那一幕，画面中天界的所有建筑都如同电影的室内布景那样简陋，我感到这是万籁鸣故意安排的。

　　《大闹天宫》这部无与伦比的杰作，特伟对其主角有如此评价："问题在于孙悟空的脸谱造型。这部动画在欧洲电影节上映时，好评如潮。然而，悟空那京剧脸谱式的面孔，无论如何也是没有亲和力的。在中国感到亲切的传统设计，在外国可不受待见。这是我们今后的课题。"

　　确实如此，《大闹天宫》主人公的京剧式脸孔过于细致。《铁扇公主》中悟空那简单的造型，反而给人亲切感，令人容易投入（至少对外国的观众而言）。

　　水帘洞中那些围着悟空的猴子们，面相造型不怎么讲究，反让人没有抗拒感，有些猴子的额上还有花纹呢！他们一群群翻筋斗、比枪术的场面，让人看得心花怒放。

　　无论这部作品有什么缺点，相信这是美影厂长篇动画中最

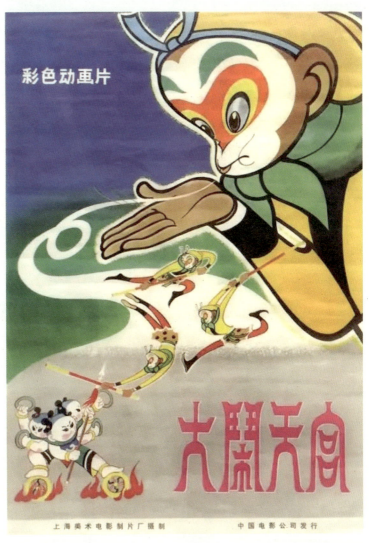

《大闹天宫》海报

万籁鸣向小朋友们介绍《大闹天宫》

《大闹天宫》完成后的万氏兄弟

优秀的作品。孙悟空这个角色造型优秀，加上鲜明、华美、典雅的色彩，使作品整体神采奕奕。万籁鸣说："权威的大本营天界，以冷色系为基调；自由的悟空之居所水帘洞，则以暖色系为基调。"

这部动画，无论是粉红还是蓝色，都是调和了很多细腻的色彩的结果。制片厂制作的颜料，一般是130色。这部作品，譬如仙女的彩带等，为调配细腻的新颜色，用了接近200色。美影厂后来没有任何一部作品，色彩丰富程度能够超越这部动画作品。动画任何一个细微处都充实，精雕细琢，是一部奢华的作品。

负责美术设计的张光宇和张正宇两兄弟，在这部动画的制作过程中寸步不离、悉心指导。《大闹天宫》后篇刚完成，因"文化大革命"爆发而没有公映。待前后篇合成一部长篇，已是"文革"之后，然而张光宇、张正宇已在"文革"前、"文革"期间相继离世。

11

「草原の英雄姉妹」と文化大革命の十年

《草原英雄小姐妹》及"文化大革命"的十年

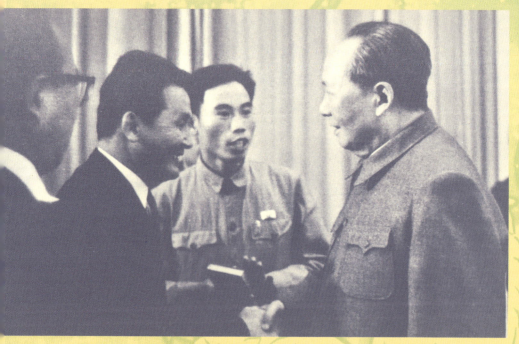

持永只仁作为日本代表于1967年10月1日国庆被毛泽东接见

"文革"在中国引发轩然大波，动画艺术亦不例外，受其意识形态的影响。

在中国，所谓"十年动乱"或常说的"文化大革命"，是指1966年至1976年期间。直至1966年，上海美术电影制片厂的员工从200人增至380人。"文革"前夕，文艺界的"整风"早在60年代初期已开始。1963年12月，毛泽东斥责文化部、批判演艺界；1964年8月，开始了电影界的"四清运动"；1966年又开展破"四旧"——旧思想、旧文化、旧风俗、旧习惯——运动，批判"夏陈路线"，即夏衍和陈荒煤所执行的文艺路线。

这段时期优秀的作品,有四集中篇动画《草原英雄小姐妹》。编剧:何玉门、胡同伦;导演:钱运达、唐澄。影片开头有字幕:"本片系根据1964年春发生在内蒙古乌兰察布草原上的一件真实事件改编拍摄",叙述了一个零下40摄氏度的风雪之夜,在内蒙古草原的牧羊地,11岁女孩龙梅及9岁妹妹玉荣,因保护人民公社的羊群,受共产党青年团表彰的真实故事。最初的剧本题为《雪原红花》,主笔何玉门,是一个女孩跟羊群玩耍、唱歌跳舞、与雕作战的童话故事。制作人员拿着这个剧本初稿,前往内蒙古放牧区取材时,遇见了两姐妹。

钱运达忆述:"她们跟城市里所见的女孩完全不同。妹妹玉荣一条腿截了肢,拿着两根拐杖,跟姐姐龙梅参加了学校的建设劳动。两人的想法和行动,深深地打动了我们,使我们产生歌颂她们的强烈愿望。"于是,他们决定放弃最初的剧本,把她们的事迹尽量忠实地描绘出来。

《草原英雄小姐妹》一开头,在一个内蒙古家庭中,墙上挂着一幅毛泽东的肖像,肖像两边分别贴着"听毛主席话""跟共产党走"的标语。屋内的调子淳朴,就像那两个正在玩耍的小孩一样,毫不夸张。接着,有两个女孩,放羊时遇到暴风雪,羊群乱窜乱撞,姐妹俩一边与风雪搏斗,一边把羊群靠拢在一起。天色越来越暗,风雪也越来越大。一只羊掉进了雪坑,姐姐救那只羊时,跟妹妹分开了。妹妹也因为救羊只而掉了一只靴子。双方喊着对方的名字,以示自己所在位置。追上来的姐姐,撕破自己的上衣,缠住妹妹那没有靴子的脚,背着她前进。不久,姐妹俩被搜索队救下。

《草原英雄小姐妹》剧照

 影片最后以歌颂毛泽东的歌曲结束,但这部作品并不是通常想象中的政治宣传片。两个女孩的勇敢、天真无邪与年龄相称,通过对待羊群的态度表现她们的性格,手法自然。一只羊和一群羊的不同动作,都画得一丝不苟;女孩动作的细节处,也容易明白。赶羊女孩的下一步行动显而易见,因此动画片中对白不多,她们的情感,就通过对暴风雪的不安来传达。这部动画片,并非把真人真事原封不动地搬上来,让人看得索然无味,细节部分的少许夸张,也并不算夸张。作品的电影风格跟动画化没有矛盾,克服了把真人真事动画化的弊病。动画主角

完全由两个女孩充当,令小朋友观众容易投入。而且,动画之细腻、周到,非其他制片厂可成就的。另外,两姐妹的表情动人,可列入最生动表情动画少女的名单中。

这部作品,还让人感到制作的从容不迫。因为是"文革"初期,还有这种可能性,甚至很多制作人员去内蒙古取材,给了他们一个歇息机会。使用神话、童话、民间传说改编的作品,于1965年后全部消失。1965年初,美影厂有几个干部和制作人员,被下放到农村或工厂。动画制片厂的制作数量骤减,1968年,只有一部集体制作的《伟大的声明》,但它是"剪纸漫画",而非动画。内容讲述1968年4月16日,毛泽东发表声明支持美国的黑人斗争,这是由不会动的剪纸构成的两卷宣传片。这种类型的声明影片,还包括《支持越南人民打倒美国侵略者》《支持多米尼加人民反对美国武装侵略》等,手法一致,产生于越战时期。

1973年的作品中,有王树忱和严定宪联合执导的《小号手》,故事叙述国共内战时加入红军的少年,是积极的喇叭手,他们被歌颂为英雄战士。此外,尤磊执导的《小八路》叙述抗日战争中,向往加入八路军的农村少年虎子,逃过屯驻在村里的日军(黑藤部队)和国民党的监视网,跟八路军联手歼敌,后来正式加入小八路队伍。

两部作品都是制作很好的动画片,技术上无可挑剔。浓眉的少年,是这时期动画的共通形象。《小八路》中,八路军和反派角色日军的面相,也是典型有趣。这样的作品,如加入调皮的、轻松的场面,也许内容会更加丰富多彩。然而,当时动画中加入跟故事没关系的花朵、蝴蝶、猫咪等场面,都受到

木偶动画《小八路》剧照

制约。影片一定要讲述与敌对抗，然后战胜敌人；我方强势，敌方弱势。敌我形象分明，甚至达到有点可笑的程度。这就是"四人帮"当政时期动画的特征。而且，细节欠奉、内容单调；对白奇多，有失动画"动"的乐趣。

"文革"继续推进，上海美术电影制片厂过去17年的成绩，被全面否定了。《骄傲的将军》《孔雀公主》《金色的海螺》《大闹天宫》等，被批判成"毒草"。所有传说、神话、妖魔鬼怪等重要的动画要素，都被认为是反革命的。连水墨动画《牧笛》，也被当作"毒草"。理由是，这些动画都是空中楼阁，对革命事业毫无帮助。

"文革"首先从讨论党内文化问题开始。各工作岗位都要老实地遵从这个指示，美术电影制片厂也要进行检讨，即自己制作的影片有没有偏离毛泽东思想。检讨会欢迎自由表述意见，但后来，这些意见都成为鸡蛋里挑骨头的个人攻击。党应该听取群众的意见，但是这种提意见的检讨会却演变成了集体批斗。

这种情况，跟持永只仁在东北电影制片厂经历的思想检讨会何其相似。掌控这种"文革"运动的司令部分散于各处，司令部的人也进驻了美影厂，对美影厂做出指示。因此，厂长特伟被软禁在制片厂的一个房间（底片仓库后面的建筑物）两个月。混凝土地台上只放有一张床，特伟不能与家人来往，每天只是吸烟。一天，看守人说：你运动不足胖了，好好做运动吧！于是，仅有的床被没收了，他只好睡在地上。后来，他被隔离到农村一年。那里没有电灯，只有煤油灯，故没能作画。有一雕刻家跟他遭遇一样，来这乡间已三年了，工作是削木制面棒。

这种情况，就像中国电影中常见的情节：红卫兵一到就拉人，被拉走的人就得带着牙刷、洗面用具走。周恩来为那人的人身安全，就比"四人帮"先发制人，早一步拘捕那人，以隔离的方法保护他。万籁鸣、万古蟾被隔离，就是这种情形，二人被送到上海附近的农村。三弟万超尘也被捕，受到严厉的盘问，他逆来顺受，最后也被隔离。1985 年，特伟在上海创刊的漫画杂志——《漫画世界》创刊号中，发表了题为"荒唐十年"的漫画，回顾"文革"期间的光景。漫画中写着："马克思说：世界历史形式的最后一个阶段就是它的喜剧。……十年'文革'，正是一出荒唐剧，……"漫画中，特伟嘲讽了自己在农村被敲头、被山羊虐待、被迫像竹筒倒豆子般自白的经历。

持永只仁返回日本后，再次踏足中国是 1967 年秋天。在日本，持永开展木偶动画这一领域，制作了《五只猴子》《小黑子 Sambo 打虎》等优秀作品。刚进入东京的中国通讯社工作的持永，受邀请出席这一年的国庆庆典。在北京中央电视台的安

荒唐十年

牛棚日志

特伟 画
叶冈 文

马克思说:世界历史形式的最后一个阶段就是它的喜剧。故而,认真会变成可笑,正剧会变成闹剧。十年"文革",正是一出荒唐剧,各式人等真刀真枪杀出,城门失火,殃及池鱼以亿计。因写《荒唐十年》,纪其可笑瑀尔!

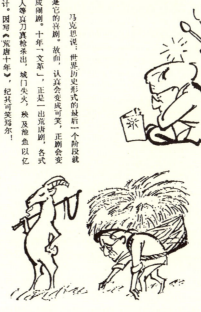

早请示,天天敲木鱼。
脑如岩,是该打。

勤劳动,
　　羊官变羊奴。
换胎骨,
　　改秩序。

———

晚汇报,
　　竹筒倒豆子。
黑东西,
　　不许留。

特伟载于《漫画世界》创刊号的漫画《荒唐十年》

排下，持永作为日本代表，毛泽东于10月1日接见了他。持永给上海美术电影制片厂发了电报，他们早已从报纸上得知持永得到毛泽东接见。苏联停止了对中国的经济援助后，中国在东北地区钻探石油成功，毛泽东把该地命名为"大庆"，不让外国人看，地点也不公布。持永因被毛泽东接见过，受邀去看油田。之后，持永转往上海。在制片厂，大家手持剪报，敲锣打鼓，热烈地迎接持永。特伟此时受到软禁，只听到外面的嘈杂声。也不知是谁塞进一张纸条，告诉他15年没见的老朋友来了。但是，他们没能见面。后来，阿达（徐景达）给我看了当年毛泽东接见持永的报道。

森川和代也于"文革"期间的1975年10月，到访上海美术电影制片厂。其实，早在1956年及1959年，她已去过美影厂叙旧了。1975年，日本医师的参观团，受中国国际贸易促进委员会之邀访问广州，和代作为翻译员随行。后来，她提出想探望上海的制片厂，但被要求列出见面者名单，她说跟以前的同僚见面，也不受批准。和代完成一切该办的手续后，收到通知，名单上的人会来酒店跟她见面。和代在锦江饭店的房间等候，晚上8时他们到了。除名单上的特伟、王树忱、段孝萱、唐澄这四个她特别亲近的人外，还有一个她不认识的男子随同。

和代坐下来与他们交谈，但他们回答乏味，唯唯诺诺。"你们好吗？""好。""在制作怎样的动画呢？""各式各样。"和代心想：15年没见，为什么如此冷淡？他们看起来似乎都很疲累。约一小时后，那男子说："晚了，我们不打扰森川老师了！"催促四人起来告辞。和代在段孝萱耳边低声问：到底发

生了什么事？她只是轻轻摇头，一副为难的表情。

厂长特伟虽说已不用软禁，返回了制片厂，但是仍受着"四人帮"打手的监视。那个一声不吭、听着他们对话的男子，就是"四人帮"的打手。和代后来知道，因为她列出了四人的名字，那男子后来严厉盘问四人，为什么会跟日本人如此亲密往来？

1976年，因为东京的中国通讯社要拍摄南京大桥等影片，持永再度去了中国，3月时一个人先去视察环境。在上海，持永再会了久违的、白发苍苍的特伟。特伟给持永看了两部动画，一部是特伟和沈祖慰联合执导的五卷剪纸动画《金色的大雁》。它以1959年平定叛乱后的西藏自治区为舞台，故事叙述蝗虫大量发生，区民计划建造机场，用飞机去消灭蝗虫。少年们十分雀跃，他们想去向往已久的北京天安门，但从西藏前往北京路途遥远，如果有机场，就能乘着大雁（飞机）飞去。这时，有两个阻挠机场建设的坏蛋出场，把定时炸弹置于铜壶内，被少年们发现。动画制作人员如何构思定时炸弹的爆炸场面呢？"四人帮"打手认为要当场爆炸，但是特伟他们反对，认为在有众多孩子的地方爆炸不妥，最后决定改成骑马把炸弹拿去远处爆炸。这样的结尾，似乎有点牵强。制作人员——编剧：冉丹；摄影：唐益楚、柴莲芳；动作设计：王柏荣、杜春甫等；作曲：金复载。

另一部是严定宪执导的六卷动画《试航》。故事叙述一万吨级远洋货船"东方号"在试航之前，船长和工人等主张全用国产的部件。而造船局的代表，则认为国产部件质量低劣，要用外国部件。

工人反抗这命令，并受到党支部支持。造船局的代表无计可

《金色的大雁》剧照

施,只好同意,却特意选择一个风暴日子试航。最后,"东方号"的试航距离不仅刷新纪录,还拯救了在海上遇难的台湾渔船。

他们要求持永给意见,持永赞扬了《金色的大雁》,但坦言《试航》的内容过于写实,完全不像动画,太极端了。身旁的"四人帮"打手听后,脸色一沉。后来知道,《试航》是在"四人帮"强烈的主张下制作,用来攻击周恩来的。片中的造船局代表,就是影射周恩来。后来,持永还看了一部未完成的《小石柱》,由王树忱、邬强联合执导。有一个单杠的场面,用动画一般会演绎得夸张,譬如说,单杠会拉至弯曲变形,或孩子从单杠掉下把头撞歪,这就是动画的乐趣啊!然而,这些夸张的手法被禁止,抹杀了动画的趣味,感觉不太自然。这时期,特伟作为厂长会过目所有剧本。然而,他的意见不会被采纳,就算动画中写着他"导演",大都是挂个名字而已。勉为其难地制作出来的《试航》和《小石柱》,虽然特伟、王树忱等跟持永的意见相同,但焉能堂堂正正地说出来呢?因此,他

们感谢持永代为宣之于口。跟持永同行的北京电视台的人，后来对持永说："老师，您真是直言不讳呢！"于持永来说，不知者无罪，他可以把自己真实的感受说出来。

持永完成了拍摄准备后，就返回了日本。9月，他跟工作人员再度前往中国，妻子绫子也同行。9月9日毛泽东逝世，他作为中国通讯社的代表，在北京出席了毛泽东的葬礼。人民大会堂的奉花芳名录上有持永夫妇的名字，电视台也拍摄了他们跟毛主席遗体告别的情景。上海美影厂的员工，也在电视上看到这一幕。

持永通过电视台跟上海的制片厂联络了，但这次却没有叫他过去。持永想，也许是因为制片厂批评《试航》，跟"文革"派之间引起了斗争。没多久，制片厂来电，叫持永晚上8时来。持永夫妇前往上海美术电影制片厂，逗留至11时半。

10月，持永还剩下一些取材工作，他致电江青当院长的中央劳动艺术学院预约，心里却想，真的不想跟江青本人见面啊。不久，学院联络持永，以西安发生地震等不得要领的理由，拒绝了取材。在北京停留了三日后，他返回东京，日本纷纷报道着"四人帮"被捕的消息。10月6日"四人帮"被捕时，持永还在北京，却没有人告诉他这个消息。后来持永得知，这一天，上海、北京等地的酒馆，什么酒都卖了个满堂红。

1977年，美影厂制作了两卷木偶动画《火红的岩标》以悼念毛泽东，由陈正鸿执导。故事叙述西藏人民在刻有"大救星"三字的岩标前，回忆祸国殃民的"四人帮"被粉碎前苦难的过去，确信党中央能胜利前进。

12

《哪吒闹海》及《三个和尚》

「ナーヂャ海を騒がす」と「三人の和尚」

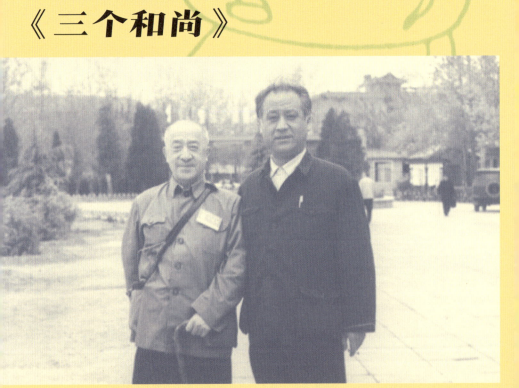

万籁鸣与王树忱摄于 20 世纪 80 年代

「文革」后，仿佛为了一吐十年间的冤屈，中国动画朝气蓬勃，百花齐放。

1978年12月，中国共产党召开十一届三中全会，坚定不移地否定"文革"。上海美术电影制片厂的活动和阵容，也恢复了旧貌。在厂长特伟，副厂长靳夕、王树忱、张松林、万超尘、邵芝蕊的领导下，以洗刷十年来不满的气势，制作崭新的作品。这一年，制作了九部长短篇动画。徐景达和林文肖联合执导的《画廊一夜》，是一部嘲弄"四人帮"的讽刺性作品。故事叙述夜阑人静，"棍子"和"帽子"潜入儿童美术展会场，大肆破坏展品，画中的人物、动物纷纷跑出来，教训了"棍子"和"帽子"。"文革"期间，被批斗的人会戴上写有罪状的三角形帽子，及被棍殴。编剧：鲁兵、包蕾、詹同渲。

这时，上海举办了讽刺"四人帮"的漫画展，同时也是漫画家的徐景达、张乐平、张仃等也有参展。

《象不象》是一卷以幼儿为对象的赛璐珞动画，由唐澄和邬强联合执导，也算一部杰作。故事叙述女老师带领小朋友参观动物园，讲解大象的特征，并要求小朋友回家后画大象。小明对老师的讲解无心装载，左顾右盼，回家后画不出大象。无可奈何之下，画了一只猴脸象身的怪物。画中的怪物忽然出现，跟小明一起去动物园，动物们围着小明和怪物捧腹大笑。小明经过反省后，认真地听老师讲解，最后画了一只真正的大象。

这部作品的编剧是包蕾、詹同渲，改编自儿童杂志《红小兵画刊》中的11格短篇漫画《不像"象"》。漫画中，怪物从画中跑出来是一场梦，而这部动画的成功之处，在于把梦境变成现实，故事单纯而有深度，成年人也喜欢，是一部细腻的作品。小朋友、老师、动物的表情也值得夸奖，动物们哄堂大笑的一幕，能让观众不约而同地笑起来。制作人员——美术设计：戴铁郎；动画设计：常光希、熊南清、浦家祥等。

木偶动画中，《阿凡提》是第一部角色动画，由靳夕和刘蕙仪联合执导，时为1979年。这个改编自新疆维吾尔自治区的民间故事，片题同时有阿拉伯文，动画充满了丝绸之路的风味。故事叙述阿凡提具有侠义心肠，看见一个富人压榨穷人，就决定惩戒他。阿凡提设下圈套，说种植少许钱币，就能大量收成（钱币当然是预先埋好的）。富人偷看，信以为真，就把自己所有的银币交给阿凡提，要他种出更多，最后阿凡提把这些银币都分给了穷人。这样的民间智慧故事，跟日本一休和尚

木偶动画《阿凡提》

《阿凡提》的拍摄场景

如出一辙。这部作品的美术设计曲建方,从下一集《阿凡提》开始至第13集,一直担任导演,这部动画是木偶动画中最受欢迎的系列作品。

曲建方,1935年出生,儿时已喜爱绘画和音乐。1957年从鲁迅艺术学院的油画科毕业后,加入上海美术电影制片厂负责美术设计。1960年后,一直专心从事木偶动画。他为设计阿凡提的形象,曾经三次去新疆维吾尔自治区搜集资料,住了两个月以上,也深入研究了古代壁画、出土文物装饰。另外,动画故事来自丰富的民间故事,如何整理?如何展开?他也刻苦努力地钻研。

曲建方说:"为提升动画的效果,同一木偶,头部也做了多款扭曲的造型。譬如,横向捶扁了的头部、精瘦细长的头部等,制作了各种长短大小的头部造型,然后逐格拍摄,营造喜剧的效果。而且,我们还成功做到逐格拍摄的连续叠影,产生了新的效果。"这部作品在新疆维吾尔自治区也大受欢迎。

在幅员辽阔的中国,富有地方色彩的出色作品,还有何玉门执导的《好猫咪咪》。故事叙述懒惰的黑猫咪咪,平日只睡觉不捕鼠。老鼠讥讽他:"世上既然有老鼠,何必再有猫?"燕子批评他不努力练习捕鼠功夫,连小鸡也说:"我们抓小虫,也要天天练呢!"咪咪被老鼠们戏弄后,发奋图强,努力学习捕捉老鼠的本领,最后把老鼠们折腾一番,两只老鼠被他抓住,尾巴被打成蝴蝶结。咪咪脖子系上红丝带,额头有粉红、绿色的鲜艳花纹,伸懒腰的姿态也十分讨人喜爱。咪咪的睡窝、门口贴着的春联等,所有色彩都绚丽夺目,却不失高

雅。这是广东地方传统的设计和配色，当地的农民画就色彩分明。动画一开头的宅院造型，全部出自传统的美术及工艺品等的设计，是制作人员在广东省逗留两个月研究的成果。何玉门在 1950 年《谢谢小花猫》中负责设计，《好猫咪咪》中的老鼠，也跟《谢谢小花猫》中的基本相似。

　　1979 年，中国第一部宽银幕长篇动画《哪吒闹海》公映，让美影厂扬眉吐气。哪吒在之前万籁鸣的长篇《大闹天宫》中也有跟孙悟空对决，但这次故事却不是《西游记》，而是改编自古典小说《封神演义》。当中的哪吒，是古代从龙王手上保护京城的传说中的英雄，可媲美孙悟空，是中国人喜爱的神话人物。导演：王树忱、严定宪、徐景达；编剧：王往。《哪吒闹海》是"文革"后一部倾注全力的作品。

　　《哪吒闹海》的故事，叙述李靖的妻子怀胎三年六个月后，产下一个莲花形肉球，一个男孩从中走了出来。李靖觉得这是不祥之物。此刻，有一仙人出现，给他取名为"哪吒"，并赠他两件法宝——乾坤圈和混天绫。七岁的哪吒，打伤了奉龙王之命强抢凡间小孩的夜叉，更打死了龙王的儿子。东海龙王震怒，联同南、西、北三海龙王兴风作浪，水淹哪吒居住的城市，并威吓李靖，若不杀死哪吒，就淹没全城。李靖没收了哪吒的法宝，并要他自己承担后果，哪吒悲愤自刎。后来，仙人救活了哪吒，他脚踏风火轮、手持火尖枪前往龙宫寻仇，把龙王打败。最后，小孩子们挥手送别哪吒，哪吒返回天界。

　　1978 年 10 月 1 日，北京首都国际机场重新启用，墙上绘有哪吒的画像，是由时任中央工艺美术学院的院长、插画家兼

《哪吒闹海》的哪吒造型设计

《哪吒闹海》导演王树忱

漫画家张仃绘画的。(这幅壁画,最初是在机场餐厅醒目的位置,也刊载于机场介绍的小册子上。现在,壁画那边已耀眼不再。)这时候,《哪吒闹海》已在制作中,王树忱委托张仃担任这部动画的美术总设计。张仃设计的哪吒卡通形象,刊载在电影杂志《大众电影》后,收到大批读者来信,认为哪吒应该更加强壮有力、英姿勃勃。北京首都国际机场的壁画跟动画没有关系,那个哪吒纤细窈窕,是跟少女没两样的美少年。《哪吒闹海》是中国第一部以哪吒为主人公的动画,动画中的哪吒,跟《大闹天宫》中金太郎那样的哪吒完全两样,变得威风凛凛。

三位导演以王树忱为中心,由他负责编剧和导演。从1978年5月至1979年8月,本片花了15个月时间制作,片长63分钟,用了五万张动画。剧本修订、资料搜集等用了三个月;作画、摄影用了十个月;录音等后期处理用了两个月,是为配合中华人民共和国成立30周年庆典,争分夺秒完成的。根据各电影院的不同设施,还制作了宽银幕版和标准版两个版本。

王树忱说:"其实,60年代初期,已曾想过把这个故事做成动画。但是,'文革'期间神话被全面否定,就搁置了。现在,'四人帮'倒台,期待可以把中国神话的美妙之处尽情地表现出来。大家都体验到解放后的快感,所以能齐心合力,专心致志于这部长篇。"

他作为画家兼漫画家,每天不作画就会忐忑不安,也对神话传说的书本爱不释手,常埋头苦读。徐景达在这部动画中占有重要的地位,负责了大量的背景绘制及监督特殊技术的工作。

徐景达说:"这部作品,是神话也是悲剧,所以必须费工

《哪吒闹海》的分镜图

夫营造这样的氛围。譬如说李靖的家,是哪吒出生的地方,也是自刎的地方,两个场景的绘画方法要截然不同。出生时为白天,一般来说应是蓝天白云,但这样就不像神话。经长时间考虑,看到清朝画家任伯年画的《群仙祝寿图》,天空为金色,充满神话的氛围,因此动画就用了金色的天空,配搭李靖的红袍子及哪吒那红色的肚兜。为颜色对比可谓绞尽脑汁。哪吒自刎那一幕,为表达他内心压抑痛苦的悲剧情感,干脆把天空变成近乎黑色,特别是哪吒死后,用了完全的黑色,天际只现一道光芒。"

"另外,特殊技术应用的部分也多。狂风暴雨、妖魔鬼怪出现等场面,需要特殊的技术。譬如说,妖魔们那发光的眼睛,及大浪翻起时出现火花的模样。本来,大海不应出现火花,但加进火花那样的红、绿等色后,就烘托出神话般的氛围。也利用了多重曝光手法,最多时用了六、七次。哪吒从莲花中重生时,五色掺杂,现出多重光芒。当然,这种光芒效果,还有赖于音乐的推波助澜。"

利用透光的手法,这部动画算是最多的一部了。日本在这些手法以及宽银幕动画的技术上领先,因此上海的制片厂曾向当时在东京的持永请教,持永都一一回答,并把日本所用的资料都给了他们。

严定宪负责这部作品的动画设计,关于它的基本方针,他说:

> 比如,哪吒被孩子们凌空抛起的场面,是表达一种欢欣喜悦,但在古时中国没有这种动作。把感情这样表

达,是把神话现代化。此外,我们用了八个字作为基本方针:奇、艳、壮、美、生、死、活、闹。

奇——显示它是神话,必须活用神话式手法。

艳——以耳目一新为目标。取材自神话的动画有很多,故必须自成一格。

壮——中心主角哪吒,必须充满正义感、勇气、斗志。

美——场面必须美。

其余四个字,是有关主角哪吒的一生:

生——出生时已非一般,从肉团中走出来。不平凡的"生",有着神话的特征。

死——自刎的场面,悲痛遗憾。为什么要他死?一种推高观众遗憾情绪的死法。

活——哪吒复活。是观众期待的,必须满足他们的期望。

闹——好斗爱打。哪吒向坏蛋龙王他们复仇,大打出手,一种释放的情感。

以上八个字,是制作上贯彻执行的守则。

《封神演义》原著中,强调哪吒与为官的父亲之间的争执。但这部作品按照动画的风格,主线在于哪吒消灭龙王的部分。

作曲是金复载。为了这部作品的音乐,他特地去了青岛一趟,看着大海构思音乐。他说:"表达激昂的情感时,用了中国的民族乐器——笙、琵琶、箫、扬琴,跟西洋的管弦乐结合。"

动画设计包括林文肖、常光希、朱康林、马克宣、张濌

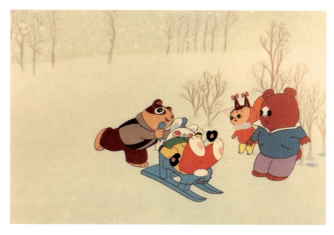

动画《雪孩子》

源、浦家祥、陆青、陈光明等43名动画师以及其他辅助人员；摄影：段孝萱、蒋友毅、金志成。杜春甫等所有主要的制作人员也参与其中。这部作品获得文化部1979年优秀美术片奖、1980年第三届百花奖最佳美术片奖等。

有日本人认为，哪吒消灭的四条龙也许是影射"四人帮"。但这是穿凿附会，它们只是代表东、南、西、北四海的王。

"哎呀！不好了！小兔的家起火了！"雪孩子（雪人）冲进燃烧中的屋子，救出正在睡觉的兔子，自己却融化至只剩下胡萝卜做的鼻子及龙眼核做的眼睛。最后，水变成水蒸气，并幻化成雪孩子模样的云朵，小兔母子目送他远去。这就是《雪孩子》的故事。

1980年10月，我去看北京文化宫主办的打倒"四人帮"

漫画展后,飞往上海美术电影制片厂,看了刚刚完成的两卷赛璐珞动画《雪孩子》。它是严定宪夫人林文肖第一次独立执导的作品。那只可爱的、大眼睛的粉红色兔子,可以成为世界众多兔子动画中的新成员。这部有关雪人的动画,比英国的《雪人》(*The Snowman*,1982)还要早。《雪孩子》以小兔子和他堆成的雪人之友情为主线,二人在雪原上玩耍的一幕,那作为背景的树木,全凭拍摄技术使之充满动感。

林文肖的丈夫严定宪,此时正埋首于中篇动画《人参果》(孙悟空偷吃人参果的故事)的制作。美影厂编辑的儿童杂志《孙悟空画刊》亦于此时刚刚创刊,主要内容是介绍动画信息。

虞哲光也执导了一部优秀的折纸动画《小鸭呷呷》。故事讲述一只离群的鸭子到处晃悠,遇上狐狸险些被吃掉,最后小鸭的兄弟姊妹一起救了小鸭子。简洁明快的折纸造型、春意盎然的色彩、鸭妈妈忧心忡忡的情绪,让它成为一部适合幼儿观看的佳作。

接着,出现了一部非同凡响的杰作《三个和尚》。导演是阿达,即徐景达。这部作品以后,徐景达就用了"阿达"这个名字。

1979年春,阿达出席了文化部主办的茶会。茶会上的演说中,"三个和尚没水喝"这句话触动了他。"一个和尚挑水喝,两个和尚抬水喝,三个和尚没水喝"是中国的一句俗语,主要表达"人多了,事情反而难办""如果不团结,事情难做好"的意思。英文也有这样的谚语:"Two's company, three's acrowd."(二人成伴,三人不欢)阿达跟我说,这跟中国"三个和尚没

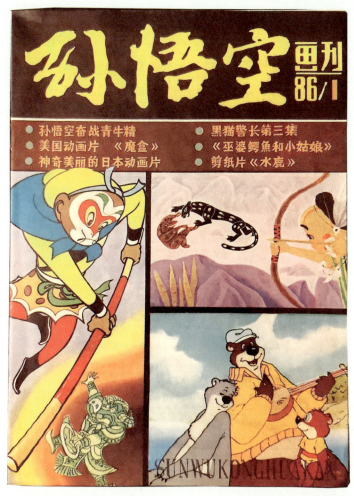

20世纪80年代中期出版的《孙悟空画刊》，以中国动画信息为主要内容

水喝"的俗语相似,他正在考虑是否将它演绎成动画。后来,剧本由包蕾负责,人物设计则委托给在河北美术学院任教的漫画家韩羽。

韩羽,曾于1962年钱运达执导的木偶动画《一条腰丝带》中,负责人物设计,相隔18年后又再次与动画打交道。我跟他见过面,那是这部动画完成后,他作为中国漫画家访日团的一员来访。他酷爱京剧,用简单的线条就能绘出京剧的著名场面,巧妙地表达人物情感,令日本的漫画家叹为观止。

《三个和尚》的故事叙述,山上一座寺庙里,住有一个矮小和尚,每天下山挑水。接着,来了一个高挑和尚,二人一起用水桶抬水去。最后,来了一个胖和尚,水桶里的水被他喝完了,大家争论谁去挑水。没人愿意去,各人唯有硬着头皮忍耐着口渴。此时,一只老鼠把佛坛上的蜡烛撞翻,引起了火灾,三个和尚才合力挑水灭火。

三个和尚的造型,只是韩羽一个简单的构思。然而,大家觉得第一个矮小和尚,跟画家本人酷似,因韩羽也是小个子;而高挑和尚像阿达。值得一提的是,这部18分钟、没有对白的动画是先有音乐,和尚们的动作完全是跟着旋律来创作的。我想,这是金复载最优秀的一部音乐作品,细腻、诙谐,既有中国韵味,又带点摩登气质。

山、寺庙、太阳等背景设计,也朴实无华。画面有意造成正方形的构图,打雷闪电时,画面左右上方各露出一个和尚头来,很有意思的诙谐手法。而且,"三个和尚没水喝"的格言本来止于消极,然而,这部动画把格言的意义升华了,增添了火

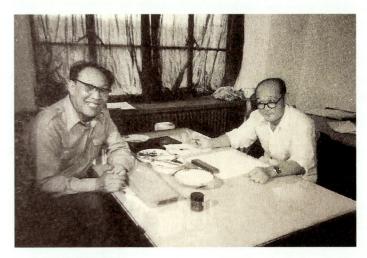

《三个和尚》的导演阿达
（左）与人物设计韩羽

作曲家金复载

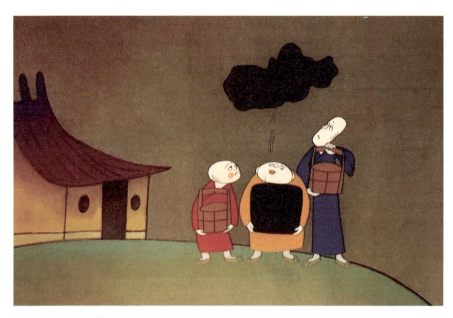

《三个和尚》的分镜图与剧照

灾的情节，给结局赋予了积极意义。这正面的结果，令作品整体更加明朗、活泼。另外，以音乐和绘画去说明一切，是成功动画的手法，内容简单而意味深长，达到了理想的效果。作品也十分幽默，比如，三人吃烧饼没水喝，哽咽时那转动眼珠子的滑稽表情；老鼠被怒气冲天的三个和尚吓死了（而和尚不能杀生）；矮小和尚被当作水桶抛向远处；等等，让人爆笑的场面数不胜数。每一帧都没有浪费，跟作品主题紧紧相扣。

《三个和尚》获中国电影家协会（中国电影人协会）1981年第一届金鸡奖最佳美术片奖，以及众多海外殊荣。

1981年7月，上海美术电影制片厂的厂长特伟、严定宪、段孝萱三人来日，出席东京池袋的制片厂主办的中国动画放映会和座谈会，森川和代当传译。在那里，上映了《哪吒闹海》等17部长短篇动画。特伟说："'文革'结束后今天，在这再度'百花齐放'的时代，当务之急是，作品要恢复'文革'前的水平。然而，最大的苦恼是，这'文革'十年中，没能培养新的动画师。"

他还说，中国电影发行公司负责国内电影配给，它购买制片厂制作的动画：赛璐珞动画每卷7万元、木偶动画6万元、剪纸动画4万元。动画制作费除了靠这些钱外，也向中国人民银行贷款。每年制作定额是35卷。制片厂从业员总数为500人（包括饭堂厨师、保安员等，跟动画有关的员工约400人），赛璐珞动画的导演12人、木偶动画8人、剪纸动画8人；写剧本的43人。动画摄影台有大小8台（全部中国制）；照相机14台；专属作曲家5人。这一年，严定宪出版了动画教科书《美

第三部水墨动画《鹿铃》

术电影动画技法》，以持永只仁、钱家骏等在上海、北京教授的内容为基础，集动画技术之大成。

水墨动画的第三部作品《鹿铃》，由唐澄和邬强联合执导。《牧笛》描述水牛和少年的友情，《鹿铃》则是刻画小鹿和少女之间的爱。故事叙述一个女孩救了受伤的小鹿，并加以照料，不久之后小鹿的父母出现，女孩和小鹿恋恋不舍地离别。《牧笛》中也曾经出现鹿，但是《鹿铃》在基调上较为伤感。身体虚弱的唐澄在制作期间病倒，由负责摄影的段孝萱努力完成。

邬强在《冰上遇险》等作品中已跟唐澄合作过。他1929年于越南出生，祖籍广东，1954年加入上海的美术片组。完成《鹿铃》后，他去了北京电影学院教授动画，1982年移居父亲

所在的香港。1986年，我在香港跟他见面，始知《鹿铃》原计划在开头时插入歌曲。1986年2月，唐澄于北京溘然逝世，终年67岁，终身未嫁。她心思缜密，没有她，也许水墨动画不会成功。《鹿铃》的前半段是她的遗作。

1983年，我再次去美影厂，拜访了漫画家张乐平，由通晓英语的阿达充当翻译。那时，特伟、阿达、包蕾正计划把《三毛流浪记》制作成动画。漫画完全没有对白，而阿达成功制作过没有对白的《三个和尚》，所以这次也由他执导，跟原著作者张乐平经过多次托首参详。

这一年，阿达也完成了改编自云南民间传说的《蝴蝶泉》。故事叙述一对相亲相爱的男女遭领主拆散，最后投湖自尽化成蝴蝶。由画家朱岷甫负责背景、人物设计，是这部动画成功之所在，把南方的大自然以现代画手法表现出来。动画开头，还以实景展示了现实中的蝴蝶泉。

另外，还有胡进庆执导的《鹬蚌相争》，这是一部剪纸动画，也可说是水墨动画。不是赛璐珞，而是以剪纸营造出水墨画效果。故事叙述一个正在钓鱼的渔夫，看见河蚌夹着的蚯蚓被鹬鸟吃了。之后，鹬鸟的腿也被河蚌夹伤了。鹬鸟为啄食河蚌，又被河蚌夹住了鸟喙，双方互不相让，结果遭渔夫一并捕获。一部没有对白，只有音乐的作品，内容明快，表达了标题背后"渔翁得利"的含义。制作人员——编剧：顾汉昌、墨犊；绘景：伍仲文；美术设计：陆汝浩；动画：葛桂云、吴云初、查侃、陆松茂；摄影：耿康；作曲：段时俊。水墨画是一个绝对没有影子的世界，制作人员也为此苦心孤诣，仔细地剪

纸，不让影子出现。

　　胡进庆，1936年出生，1970年开始当剪纸动画导演。继这部作品后，1985年他制作了剪纸动画《草人》，内容是一个渔夫扮成草人，捕捉水鸟的喜剧。不是水墨画，但利用水鸟的羽毛配合纸，产生了中国独特的工艺画、羽毛画的效果。后来，他们也想用苏州刺绣制作动画。《鹬蚌相争》和《草人》中，鸟儿脖子那细腻的动作令人赞叹，可想而知，各个关节剪得异常仔细，丝丝入扣，它们光是动作就令人发笑，这种幽默感实在令人叹为观止。可惜的是，在1984年萨格勒布（克罗地亚首都）国际动画节中，《鹬蚌相争》与最优秀奖失之交臂，仅获评审员颁发的特别奖。

　　继《哪吒闹海》后，王树忱于1983年联同钱运达，执导中国传奇的长篇动画《天书奇谭》。这部作品根据明代小说《平妖传》改编而成，是狐狸精欺骗世间凡人的故事。原本跟英国广播公司（BBC）合作，但对方中途退出。最后，中国花两年时间完成了这部宽银幕长篇。编剧是王树忱和包蕾。

　　《天书奇谭》的故事叙述仙人袁公，在云梦山深处的白云洞守护天书，三只狐狸盗取了白云洞的灵丹后，化作人形，欺世盗名。另一方面，从天鹅蛋爆裂出来的小孩"蛋生"，得袁公指示，从天书中学得法术，惩恶扬善。最后，三只拍皇帝马屁的狐狸精被消灭，袁公则因泄露天机，公开天书内容，被押解天庭。剧终，蛋生喊着"师父！师父！"，目送袁公离去。

　　这部作品，跟《大闹天宫》和《哪吒闹海》迥然不同，新颖的美术设计和卡通形象造型，令人瞩目。狐狸母子变身而成

剪纸动画《草人》的人物造型设计

动画《天书奇谭》

漫画《三毛流浪记》

的妖艳女子和滑稽男人，造型夸张。这种大胆的画法，在上海动画界前所未见。特别是十一二岁淌着鼻涕的傻子皇帝、老鼠模样的县令等，尽是怪模怪样的角色；相反，蛋生这小英雄，却拥有儿童般亮晶晶的黑色大眼睛。这超级小子跟妖狐大战一幕，极富动感。这部作品动画味十足，轻轻松松、闹作一团的场面，令人看得乐融融。如同日本的《信贵山缘起绘卷》那样，动画中，一袋袋谷米和银子从空中飞至、同一模样的人一个个从井内跳出来，使县令困惑万分，不知所措。这些胡闹场面，如游戏般充满乐趣。不过，有意见认为，狐狸化身的性感妖女，其动作和对白等，似乎有违上海动画以儿童为对象的基本方针。另外，例如把画面统一成红蓝两色等，可看到在色彩上也下了一番苦功。这部作品，在海外上映时大获好评。

听说，王树忱完成这部作品后，因疲劳过度病倒了。1986年，我在上海的锦江饭店小卖部，买了一套包含米奇老鼠、孙悟空、哪吒、阿童木及《天书奇谭》蛋生等的公仔。《铁臂阿童木》和《森林大帝》，1980年在中国的电视台播放时极受欢迎，手冢治虫的漫画也卖了个满堂彩。

1985年夏天，王树忱等五名动画师从上海和北京来日，出席广岛国际动画大会，上海出品的剪纸动画《火童》在会上获奖。故事改编自中国西南地区云南省少数民族哈尼族的民间传说，久远以前，因妖魔抢走了火种，哈尼族过着没有火的生活。明扎的父亲为夺回火种，已离家15年。明扎带着金色弓箭，穿越冰山、火山，最后消灭了妖魔，但是自己却变成了火球。火球被送回村庄，让哈尼族恢复了昔日的光明和温暖。可

《火童》导演王柏荣(左)与画家刘绍荟

左起:王树忱、钱运达与马克宣

以说，这是中国版的普罗米修斯传说。

《火童》的导演王柏荣，1942年出生，1962年上海电影专科学校动画科毕业后，加入美影厂。1981年，执导剪纸动画《南郭先生》。《火童》是他第一次独自执导的作品，这部动画之所以成功，负责美术设计的画家刘绍荟功不可没。线条纵横交错、色彩细腻丰富、画风雄壮；跟水墨画相反，线条把空间填得满满的，魅力非凡。刘绍荟曾去云南哈尼族居住区写生，住了一个月。他跟设计《蝴蝶泉》的朱岷甫是朋友，我看过他们各自绘画的孔雀公主，每一幅都高雅有力。《火童》中的背景和人物互相辉映，交织成魔法般的效果，让人迷醉。

在日本广岛也上映了钱运达执导的《女娲补天》，这是一个让人联想起日本《古事记》的神话故事。女娲用泥巴做了人类，然而水神和火神大战，大水淹没、烈火燃烧、天空崩裂，人类苦不堪言。仁慈的女神感到悲哀，最后以自己的身体填补天空的一个个破口。影片中，丰腴性感的裸体女神、水神、火神等的设计，古雅高贵。

《三毛流浪记》系列于1984年公映，共四集，各一卷。原著是黑白漫画，虽说动画最终制成彩色，但色彩极度克制。故事忠于原著，讲述战火中的孤儿三毛被猎人捡到，后流浪于上海街头。要把四格连载漫画演绎成动画，其实是困难的。《三毛流浪记》不是以电影或木偶动画，而是以适合漫画的赛璐珞动画演绎，令张乐平非常满意。

1985年起，严定宪升任上海美术电影制片厂的厂长，副厂长是王柏荣等人，特伟成为顾问。

13

「黒猫警長」と中国アニメーションの新時代

《黑猫警长》及中国动画新时代

小野（右）与卢子英于1992年参观位于深圳的"翡翠动画"

> 随着改革开放，中国动画无论内容、规模、体制方面，也迎来了重大变化。

1986年，我第三次到访中国。中国的动画界逐渐呈现出新趋势。首先是电视的发展，1984年，上海电视台动画部独立成为"上海电视台动画电影制片厂"，由上海美术电影制片厂的邹志民赴任厂长。它并非仅仅放映美影厂的作品，也制作电视台用的动画。

特伟花四年时间酝酿而成的长篇动画《金猴降妖》（孙悟空三打白骨精的故事），终于在1985年完成。考虑到要在电视上播出，共制作了15卷，分五集，然后再把电视版编辑成9卷的长篇电影。导演：特伟、严定宪、林文肖。

1981年，严定宪也制作了中篇动画《人参果》，而在《金猴降妖》中，他改良了悟空的京剧脸谱一直存在的问题，把造型进一步简化，尽管改良后观众还是难以习惯。孙悟空三打白骨精的故事家喻户晓，1960年，浙江省的天马电影制片厂也制作了同样主题的电影，故事叙述白骨精化成美女，等待唐僧路过，孙悟空识破妖女真身，但唐僧不知真相，于是师徒关系起了冲突。由于内容复杂，这部动画对白奇多。技术上，这部作品用的透光等比《哪吒闹海》更进一步，可惜为顾及电视版播出，故事线索展开杂乱，剧情欠缺起伏。

　　特伟问我："悟空把白骨精打至灰飞烟灭这一幕，会不会过分暴戾？"我说："不会，这个高潮可以再进一步推高才是。"特伟说："我也有同感。"另外，背景画在最初拍摄时呈现黑色的底色，故需要重新绘制，是一部费尽心血、精心制作的作品。白骨精的面相造型不错，充满现代感。我有这部作品的白骨精及孙悟空等的石膏像，看着这妖女像也令人乐不思蜀。

　　"文革"后，中国政府高举"四个现代化"口号的对外开放政策大旗，开始跟外国企业合营，1979年决定设立经济特区。1986年4月清明节，我从香港前往其中一个特区——深圳。这里有一家香港注资的翡翠动画设计公司，于上一年开始运作。我跟香港的动画师一块儿去。这家公司位于深圳偏远荒凉的地区，一栋刚建好的大厦内其中一层。它正在筹划一部在香港拍摄，以孙悟空为主题的电视动画。在这里，我意外地遇到了上海美影厂的游涌夫妇及画家朱岷甫，他们作为技术指导来到了这里。听说特伟和王树忱早前也来过，因为《金猴降妖》的试

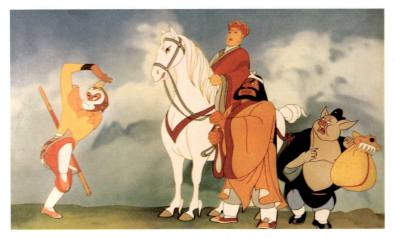

动画《金猴降妖》

映会在广州、香港等地举行。7月，我再从香港前往广州，住在中山大学的专家楼。我参观了珠江电影制片厂内四层高的动画制作楼，这是由上海的美影厂、香港的时代艺术事业、珠江电影三方合资的，刚在2月正式开业，包括原画、动画部门在内有100名员工。上海的美影厂经常有指导者驻场，负责动画师的培育和外包工作。我拜访时，他们正在处理美国电视动画《小灵子》(*Sparky*)的试作版，以及上海美术电影制片厂的系列动画《黑猫警长》第三、四集的描线和上色。

《黑猫警长》于1984年放映，是一个崭新的角色动画系列，跟中国传统的风格大相径庭，带点奇幻性和动作成分。第一集讲述一群老鼠抢掠村内的粮仓，黑猫警长、白猫班长和猫警队等骑摩托车追击。之后，警长他们被关在铁笼内，警长大

叫一声，用神力拉开铁笼的柱子逃了出来。他发射的子弹略过老鼠的头，居然又迅速掉转回来追捕老鼠，打掉老鼠的一只耳朵。动画中的流血场面令人惊吓，音乐也洪亮有威势，警长动不动就拔出手枪，那种暴力描写在中国动画中前所未有。编剧：戴铁郎；导演：戴铁郎、范马迪。第二集故事讲述一只神秘的怪鸟掠食小猴等动物，猫警队出动多架直升机围捕这只怪鸟。

 黑猫警长的大眼睛内有几个光源点，可说是受日本少女动画的影响。猫警队在每一集都有不同的装备，按按计算机就能知晓一切，俨然一队高科技警察。也有队员骑着空中摩托车在空中飞行的场面。由于电视播映的《铁臂阿童木》人气高涨，有声音认为：中国也可以制作阿童木这样的动画嘛！也因此而诞生了《黑猫警长》系列动画。在第一集被打掉耳朵的老鼠说："我去寻找吃猫的老鼠！"于是踏上了旅途。其实，拘泥于仅仅让老鼠演绎坏蛋角色是有限度的。第四集故事，通过新婚中的螳螂被杀事件，介绍了昆虫的世界。这种荒诞无稽的手法，充满了动画味儿。如能在细节地方更夸张、在暴力场面更荒谬古怪，将会让人更加享受。比如，高速行走的车辆在急刹停时变形，可运用更多动画的基本元素；而那严肃的猫警长，也不必时常威风凛凛、怒目示人，有时也可出现失败的情节，从而表现出人性的一面。这样，动画也许能走得更远。

 从广州飞往上海，在美影厂，我询问王树忱观众对《黑猫警长》暴力成分的反应，他笑说没有问题。在美影厂门前，"《孙悟空画刊》编辑部"旁增加了"中国动画学会"的门牌。1985年11月23日，中国动画学会（CAA）成立，会长是特

《黑猫警长》导演戴铁郎

伟,总部设在美影厂内。

广州那家三方合资的动画公司,香港一方希望早日独立制作自己的作品,尽快培育动画技术员。然而,美影厂一方认为,只有坚持慢工出细活,才能制作出无与伦比的作品。来自香港的制片人心急如焚,每晚打长途电话去上海追问。动画师并非如他想象般一蹴而就,这意外地让我窥探到,社会主义的中国内地与即将回归的香港,对制作动画这盘生意的态度截然不同。于我来说,这是十分有意义的人生经历。

1985年,林文肖和常光希联合执导《夹子救鹿》,故事改编自云南的一个传说。动画的背景卓尔不凡,这样精密细致的工作,相信上海以外是做不出来的。林文肖接着制作了"小兔淘淘系列"的短篇《不怕冷的大衣》,1982年的短篇《回声》也是以淘淘为主角。

漫画家韩羽在1985年制作的《没牙的老虎》中,负责人

《黑猫警长》的漫画单行本、剧照及动画分镜图

物和背景设计。这部以幼儿为对象的动画,由冰子编剧、浦家祥执导。故事讲述为惩治欺负小动物的老虎,狐狸每天用小卡车给老虎送去巧克力、口香糖等,意图令老虎蛀牙。一群愉快的动物们,是用粗线条绘画的。继《三个和尚》后,在《超级肥皂》和《新装的门铃》中,韩羽再度跟阿达合作。《超级肥皂》的故事讲述一个营销手法高明的商人,推销能把衣服洗得超级洁白的肥皂,人们趋之若鹜。结果,不管红事白事,全城人皆素白衣饰。商人把肥皂全售出后,又推销什么都可染的超级颜料,又门庭若市。三个和尚也在这部动画中友情出演!遗憾的是,《超级肥皂》这部作品是阿达的遗作。1987年2月16日,阿达因脑溢血在北京逝世,终年53岁。

在剪纸动画方面,有胡进庆、葛桂云、周克勤等联合执导的《葫芦兄弟》系列。故事讲述从葫芦中爆裂出来的七兄弟,教训了蛇精和蝎子精。七兄弟各自拥有神奇的本领,如千里眼、顺风耳等等。可惜的是,七人的形貌都差不多,不习惯的话,实在难以辨别。虽说是剪纸,其实多用赛璐珞,反而令两者的特色都没能展现。因为是13集的系列故事,结构变得冗长。

制作系列动画,成为上海动画的新趋势。制作定额每年不同,大致是一年35卷,最多37卷。卷数以底片长度来计算,不一定等于作品数量。一卷大约10分钟,如1986年有36卷,是360分钟,也就是说,相当于制作六个小时的动画。如果是系列动画,一套则需要更多卷数。这个定额,不仅适用于动画,也适用于纪录片。美影厂至今也制作过优秀的纪录片,内容包括记录木偶剧及民间传统的农民画艺术,当中加入动画的

水墨动画《山水情》剧照

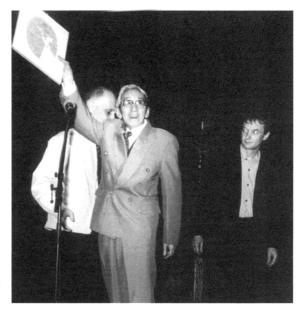

1995年8月,国际动画协会
(ASIFA)授予特伟终身成就奖

元素，趣味盎然。

　　1985年，美影厂让8—13岁的小朋友尝试制作动画。首先，收集应征者绘画的动画故事，从中选出20人，再由厂内员工加以培训。他们设计的动画，有机械人、外星人等，跟孙悟空同场演出，小孩子的构思令人乐在其中。有些孩子的水墨画很棒，让美影厂的动画师也大为佩服。

　　上海美术电影制片厂的阵容，基本上跟1980年相当，增加了新的器材，人员也增加至530人。中学毕业的员工也可以加入，除绘制动画外，也承担公司的其他工作。1980年左右，美影厂承接了日本的东映动画的工作，1985年则承接了美国的电视动画的制作。美影厂也派人赴广州、深圳的制作公司。1986年，上海电视台动画电影制片厂的厂长邹志民、美影厂的厂办公室主任畲伯川等来日，在东映动画的摄影工作室，参观学习电视动画的制作方法。日本的电视动画，是三格拍摄（一秒8帧画），而上海的电视动画，是两格拍摄（一秒12帧画），相信今后也许会向日本靠拢。动画师的培育是最大的问题。北京电影学院四年制的动画专业学生，除学习动画技术外，还必须接受正式的绘画课程。以前是两年制，现在（1987）是四年制，厂长严定宪认为时间太长了。为确保人才供应，美影厂会在上海招募学生，送他们去北京电影学院学习，毕业后召回。颜料制作现在由陆美珍负责，有130种颜色。万超尘带来的动画摄影台，现在也用于铅笔测试。

　　在美影厂，艺术委员会和技术委员会分别有五个成员。艺术委员会以王树忱为骨干，所有剧本都要在这里审查，合格后才能制作。

今天（1987），中国的动画制作机构有：

1.上海美术电影制片厂。

2.长春电影制片厂美术片分厂（1985年创办，人员60人；年间定额为两部，至今制作了三部，包括剪纸动画）。

3.北京科学教育电影厂（1985年制作了第一部独立自主作品）。

4.沈阳科学教育电影厂。

5.上海电视台动画电影制片厂（1984年创办，是上海电视台的电视动画制作所）。

6.中央电视台电视剧制作中心美术片创作室（1985年创办，是北京电视台的电视动画制作室）。此外，广州的时代美术电影制片厂、深圳的翡翠动画设计公司，也从事动画的承包工作。南京电影制片厂也制作了一部动画。

中国正逐步迈入变化期。上海美术电影制片厂也一样，担负着很多课题。我每次到访这里，心中都感受到暖意、朝气。除作品出类拔萃外，我更享受接触动画业界的每一个人。大家尊称为"老爸爸"的特伟，是制片厂的中心人物，他个性温和，有时真让我感到好像跟自己的父亲见面那样；高个子的严定宪烟草不离手，厂长的风范日益凸显；王树忱笑声爽朗；唯一的女导演林文肖热心工作、温柔和善；段孝萱不屈不挠、平易近人。这些个性丰富的人，常常一一浮现在我眼前。

持永只仁计划跟久违了的特伟合作，在上海制作木偶动画《两个太阳》。特伟曾制作过各种不同类型的动画，但木偶动画从未做过，他十分期待。1987年8月，上海美术电影制片厂举

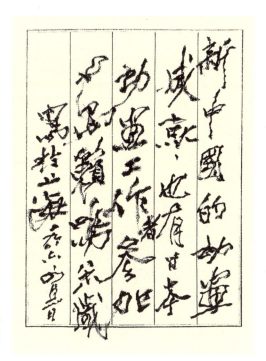

万籁鸣给森川和代写下的感言,见证了中日动画发展的重要关系

行了30周年成立庆典(1957年独立),并预定1988年主办第一届国际动画大会。

1986年4月,森川和代为了翻译《中国电影发展史》,需要搜集资料,来到上海,跟万籁鸣见了面。听万籁鸣讲述旧事后,森川和代拿出笔记本希望万籁鸣为她写点什么。万籁鸣看了她一眼后,不假思索地写下了这样的感言:

> 新中国的动画成就,也有日本动画工作者的参与。万籁鸣88岁写于上海 1986年4月2日

增补

自20世纪
80年代之后

小野耕世的《中国动画：中国美术电影发展史》于1987年在日本出版，所记录的中国动画电影发展历程，亦止于1986年。我们原计划另增篇章，续记录80年代末至近年的发展，然而，这个阶段的中国动画业界历经转变，要延续小野著作的脉络，并不合适。

1986年后，中国动画业界新人辈出，制作单位愈加分散，涉及的人与事相当庞杂；更重要的是，业界逐步走向高度产业化。小野著作谈及的一批前辈动画艺术家，参与创作及制作日益减少，换个角度说，他们的历史任务已经完成。

由此观之，1986年至1987年如同中国动画发展的分水岭。往后业界出现急遽转变，尤其是制作模式，由早年的艺术探索路线，转向产业拓展的方向，这期间的历史发展，内地已有不少著作写下了记录，故不在此重复。

这里将以五个篇章，记录80年代末至近年，六个与中国动画业界关系密切的活动。这几次活动，中国动画界最具代表性的人物都参与其中，反映中国与日本动画圈的紧密联系，亦看到中国动画艺术家在千禧年前，如何积极地拓展与境外动画产业的联系。透过这几篇增补文章，补充小野一书因出版年期所限而未能触及的内容，让读者对中国动画发展有更深的了解。

EX.1

1987年
中国美术电影回顾展

20世纪80年代中期的上海美术电影制片厂

中国（内地）制作的动画电影（称"美术电影"），最早可追溯至20世纪30年代，但及至战后，香港观众对中国（内地）动画仍是陌生的。当时中国（内地）摄制的动画以短片为主，除同场加映外，很难配合大型宣传作正式的放映。60年代初，中国内地动画终有机会在香港作焦点式的推介。

1962：首个大型中国美术电影展览

中国内地制作的剧情片、纪录片及动画片，以往一贯由南方影业公司发行。该公司在推广上不遗余力，但动画短片在发行上始终有限制。1962年7月19日，该公司在落成不久的香港大会堂举办"中国美术电影（造型及图片）展览"，为首个以中国动画为主题的展览。展览除展示画稿、木偶外，也介绍中国（内地）动画的发展历史及制作过程。展览广受大众欢迎，约有八万人次观赏，展期亦由原定的7天扩展至14天。

除展览外，同月20日起，在丽都、普庆两院放映该年刚完成的动画长片《大闹天宫》（上集），另配短片《济公斗蟋蟀》（1959）、《小蝌蚪找妈妈》（1960）及《双胞胎》（1957），香港观众首次有机会较集中地欣赏中国（内地）动画作品。据统计，《大闹天宫》公映26天，共101场，约77500人次观看，票房约14.5万元。《大闹天宫》曾配上粤语，先后于1972年及1982年放映。上述展览期间，国泰戏院也放映了动画《伏虎神童》（原名《一幅僮锦》，1959），配短片《牧童与公主》（1960）、

《谁的本领大》(1961)及《聪明的小鸭》(1960)。至于其他长片，木偶动画《孔雀公主》(1963)及《哪吒闹海》(1979)，分别于1966年及1980年在港放映。同时，南方影业亦曾以"中国美术片特辑"名目，组合多部动画短片，于银都、珠江、南华等院作周日早场放映，也曾在大会堂作特别放映。

相较美国、日本的动画电影，中国（内地）动画在坊间的曝光率仍有限。从文化艺术角度看，中国（内地）动画的表现手法独特，题材多元，制作技术精湛，水墨动画更是独一无二。一些坊间组织在有限的资源下，仍尽力举办小型放映活动，如法国文化协会及单元格（Single Frame）动画会。

"单元格"属小型组织，因偶尔找到剪纸动画《金色的海螺》(1963)的拷贝，加上《孔雀公主》的录像带及水墨动画《小蝌蚪找妈妈》，于1982年6月举办了中国（内地）动画放映专题，获得热烈回响。尤其是《孔雀公主》，观众难得一睹长篇木偶动画，耳目一新，对其一丝不苟的制作留下深刻印象。其后"单元格"仍不定期举办这类放映活动，主要向南方影业借用拷贝，惜影片选择不多，但反应依然理想。

同一时期，日本亦掀起中国（内地）动画热潮。20世纪80年代，日本的动画发展已非常蓬勃，除自行制作，亦发行众多海外作品。随着中国对外开放，动画作品名正言顺地外销到日本，受到一批热衷动画的观众的拥戴，他们对水墨动画尤感兴趣，由此带动商机，促使片商买入版权，推出录像带，举办放映活动。中国香港及日本两地此阶段出现的中国（内地）动画热，为日后的推广活动打下了基础。

香港出版的《百花周刊》256期，封面是即将公映的《哪吒闹海》

1987：最具规模的中国动画放映

香港的动画爱好者一直期望举办更全面、更具规模的中国动画影展，奈何片源受限制，与上海美术电影制片厂亦没有沟通管道。80年代初，原任职美影厂的动画导演邬强移居香港，加入香港电台美术部。在该部门工作的动画爱好者，通过他加深了对美影厂的认识。1985年，香港电视广播有限公司和内地部门合组"翡翠（深圳）动画设计公司"，在深圳设厂，聘用不少内地人员，包括原任职美影厂的资深动画导演。厂内来自香港的动画人员与他们逐渐熟络。同年举行的广岛国际动画影展，美影厂人员组团出席，香港的动画工作者也赴会，两地动画人有机会进一步交流。

随着内地和香港两地动画人互动增加，距离越拉越近。香港动画界跃跃欲试举办中国动画影展，便决定直接联络美影厂洽谈合作。当时美影厂亦经常亮相影展，积极推广中国动画，对港方的邀请，二话不说便应允了。

"中国美术电影回顾展"于1987年9月16日至23日举行，为香港首个最具规模的中国动画影展，主办单位包括香港艺术中心、《电影双周刊》杂志、上海美术电影制片厂、中国动画学会，南方影业协办。为组织一次最完整、最全面的放映，选片已属大工程，务求涵盖不同年代、富代表性的作品，筹备工作早于1985年已展开，费时甚长。

参与策划的卢子英、林纪陶与《电影双周刊》社长陈柏生前往上海，进入美影厂选片，从该厂提供的始自1941年共200

《大闹天宫》香港电影广告

《大闹天宫》香港版电影概要

多部作品的片目中,细心观影挑选。名导名作、制作方式独树一帜的如水墨动画、剪纸动画,不能或缺,故《铁扇公主》(1941)、《骄傲的将军》(1956)、《猪八戒吃西瓜》(1958)、《小蝌蚪找妈妈》(1960)、《牧笛》(1963)、《大闹天宫》(1961)、《孔雀公主》(1963)、《哪吒闹海》(1979)、《金猴降妖》(1984—1985)均属必然之选。为求放映内容更完备,他们尽量涉猎更多类型。可惜部分早期影片为易燃菲林摄制,不能复印拷贝,无法放映;部分影片的政治色彩较强,美影厂不建议放映。过程中,该厂人员全力协助,并提供宝贵的意见。

回港后,策划人员商讨约月余才敲定片目,选映电影62部,长短片兼备,种类丰富,分别在艺术中心寿臣剧院及演奏厅安排了32场放映。配合影展更举办展览,美影厂提供了40多幅珍贵的画稿、剪纸稿及十多个木偶供展出,让公众看片之余,亦了解幕后制作。

内地与香港动画人互动交流

活动最难得的是,近十位美影厂的人员应邀南下,包括时任厂长严定宪、副厂长王柏荣及顾问特伟,尤教人振奋的是,第一代动画前辈万籁鸣也南来赴会。他曾于40年代末居港,阔别香江30多年再访,别具意思,而部分团员则是首次访港。不管旧地重游或初次来访,大家都认同这是一次难得的旅程。

香港观众除看到精选的动画,更能在讲座上聆听幕后制

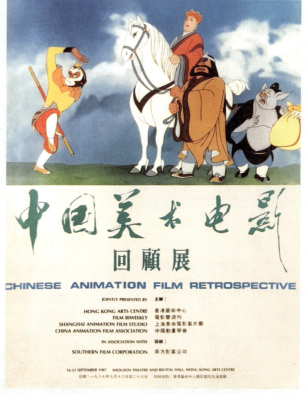

中国美术电影回顾展的宣传单张

中国美术电影回顾展特刊,包括所有影片数据

1987年,林纪陶摄于尚未改装的上海美影厂正门

80年代中期的严定宪(左)及特伟

作人现身说法,机会难得。大会安排了两场讲座:王柏荣主讲"中国美术片的历史及发展",特伟则主讲"中国美术片的民族特色",从不同角度展现中国动画的面貌和发展历程,剖析不同作品背后的制作理念,例如由亲身研发水墨动画的特伟讲解其制作特点,内容充实透彻。

美影厂人员仅访港四天,除出席影展活动,大会亦安排他们外出游历,借此让两地人员有更多交流机会。部分已居港的动画人如邬强,也是美影厂的前成员,自然参与其中,至于本地的动画爱好者,亦欣喜能向业界前辈请教,大家都乐在其中。

影展在推广及交流上,意义深远,在这批中国内地动画人心中,20世纪80年代的这一次香港动画之旅,是相当值得怀念的。

EX.2

1985年及1987年的广岛国际动画影展

1985

第二届广岛国际动画影展会场外观

第二次世界大战后，中、日两国沿不同轨迹前行，两地动画圈经过长期隔绝，首个正式的接触点，乃是1981年手冢治虫率领一群动画家，前往上海探望万籁鸣。手冢除馈赠画作予万氏，更坦言当年受《铁扇公主》启发创作漫画。这次重要的会面让中国动画界了解自身作品的地位，亦启动了两地动画圈的交往，之后渐趋频繁。

其间，持永只仁（方明）虽已返回日本，但仍充任"大使"，为中日动画圈奔走引线，促进联系，带动日本坊间举行了多次小型的放映活动，为日后两国动画界交流奠定了基础。

第一届：中国代表全方位参与

1983年，第一届广岛国际动画影展开始筹划。作为亚洲首个大型的国际动画盛会，中国必然参与其中。该动画影展获国际动画协会全力支持，当时特伟为其中唯一的华人委员，对中国动画界与外地的交流起了关键作用；广岛动画影展有关中国动画的事宜，主要由他负责联系工作。

随着中国逐步开放，中国政府亦鼓励动画业界对外交流。业界因此积极外访，出席各地影展，加强与外国业界的联系，推广中国动画，除提升艺术水平，亦希望促进合作，缔造商机。1986年，钱家骏、戴铁郎合导的《九色鹿》（1981）获加拿大汉米尔顿（Hamilton）国际动画电影节颁发的荣誉奖，美影厂厂长严定宪远赴当地领奖，此举显而易见突破过往成规，展示

了开放的姿态。此时，文艺工作者的外访限制日渐放宽，加上中日关系友好，日本又在毗邻，中国动画界对参与广岛动画影展表现积极，更特别摄制新片参展。

第一届广岛国际动画影展于1985年8月18日至23日举行，为隆重其事，大会邀请了14位来自亚洲各地的动画工作者，各自独立制作片段，组成短片《接力动画》（*Shiritori Anime'85 Asian Animator Picture Jointing*），美影厂的常光希、林文肖参与了短片拍摄，该短片于闭幕当天放映。

美影厂组织了五人的团队出席，由特伟领队，成员有严定宪、王柏荣、王树忱及钱运达。王柏荣携新作《火童》（1984）参展，并在竞赛项目勇夺C组（片长15分钟至30分钟）的首奖。钱运达的《女娲补天》（1985）也在影展上首映。

当时严定宪、特伟已领导美影厂人员投入摄制《金猴降妖》（1984—1985），原计划制成电视片集，包含多个章节，为参展剪辑了一个25分钟的版本，于广岛动画展首映。严氏为《大闹天宫》的主力动画师，在他的带领下，《金猴降妖》片继承了前作的神髓，配合特伟的指导，展示创新的演绎，作品获观赏者的正面反馈。除展示新作，在"亚洲动画回顾"专辑中，亦放映了七部经典中国动画。

长年致力于推动中日动画交流的持永只仁，继续演绎"大使"角色，列席相关的讲座，从旁支持。凭借其涉足中日动画圈的悠长历程，对中国动画发展的忆往，持永每每能做适切补充，加上以日语发言，更能圆满协助中国代表解答在场人士的提问。

1985年第一届广岛国际动画影展宣传海报

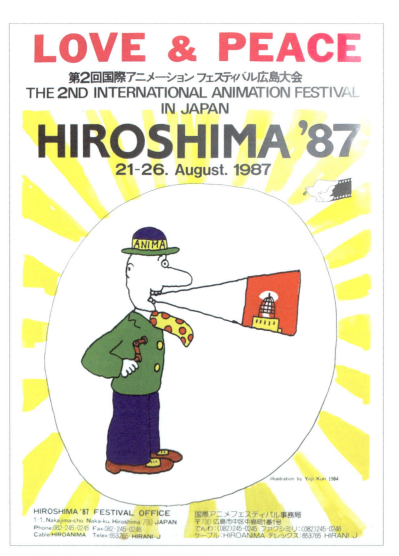

1987年第二届广岛国际动画影展宣传海报

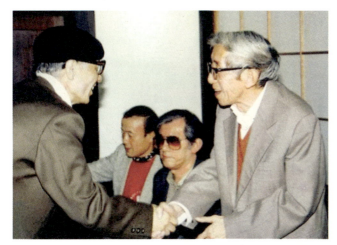

手冢治虫于广岛
再会特伟

左起:余为政、持永只仁、卢子英

 是次由业界的五位主要人物出访广岛,无论在推广作品、促进与各地同业交流,乃至强化中外联系等方面,都取得了令人满意的成果,同时催生了中国自行举办国际性动画展的构想。

第二届：东渡再取经　公布办影展

首届广岛动画影展取得圆满成果，大会决定恒常举行，每两年办一届，第二届于1987年8月21日至26日顺利举行。美影厂再次组团出席，成员仍属该厂的核心人物，包括严定宪、特伟、马克宣、胡进庆、杨凯华等，而特伟更是国际评审团成员之一。中国代表团携多部作品参展，包括阿达、马克宣导演的《超级肥皂》(1986)及胡进庆的剪纸动画《草人》(1985)，前者获D组（教育类型作品）二等奖，后者获C组（儿童欣赏作品）首奖。

影展策划了小型的"特伟回顾展"，重温他的三部杰作，包括水墨动画《小蝌蚪找妈妈》《牧笛》，以及《骄傲的将军》，并设讲座配合放映。中国水墨动画向来是热门话题，倾慕者众，大量观众参加了讲座，纷纷向主讲的特伟探询水墨动画背后的制作技术。

中国动画人和与会人士坦率交流，打成一片。前两届广岛动画展，手冢治虫乃筹委会的骨干成员，两次影展他都全程投入，热情招待中国代表团成员。同时，在场发现为数不少的年轻日本动画迷，他们对中国动画情有独钟。他们欣赏中国动画取材不拘一格，展现独特的艺术色彩，这些特质在欧美及日本动画中鲜少看到。同时，当地美术学校亦开设科目，从学术角度介绍中国动画。

参展之余，中国代表团亦特别举行一场记者招待会，由严定宪、马克宣主持，正式对外公布上海市政府及美影厂将于翌

摄于第一届广岛国际动画影展,左起:王树忱、手冢治虫、王柏荣、常光希、卢子英

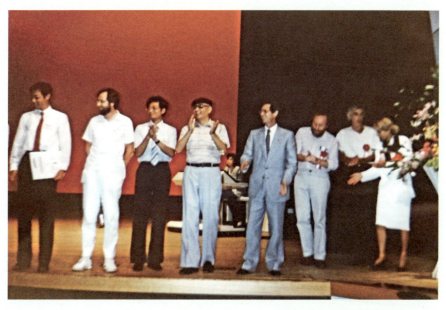

第一届广岛国际动画影展的台上风景,国际动画人齐集

本书作者小野耕世（左）与严定宪

严定宪及马克宣于第二届广岛国际动画影展上宣布，上海将会于1988年举办第一届上海国际动画电影节

年（1988）举行第一届上海国际动画电影节。这件动画圈的大事，他们选择在此场合公布，借此向全球各地动画人招手，邀请大家参与这项盛会。无疑，动画圈中人亦非全然意外，在两届广岛动画展期间，上海方面已向广岛多次咨询，亦派团出席汲取经验，披露了筹备动画展的意向。消息公布后，各方反应热烈，尤其日本的动画迷，纷纷表示来年将赴上海。

　　第二届广岛动画影展圆满落幕。一星期后，东京又举行中国动画放映活动，中国代表团成员之一的严定宪马不停蹄地赴东京出席讲座等推广活动。动画人此一跃动身影，见证了当时中国动画圈的充沛活力。

EX.3

1988年第一届
上海国际动画电影节

动画电影节国际评审团大合照,这也是手冢治虫(右四)最后一次参与的海外活动

1987年广岛国际动画影展上,中国代表团公布将于翌年举办上海国际动画电影节。消息引起轰动,各地动画人静候这个日子的来临,香港地区的动画爱好者尤为雀跃。

20世纪80年代以后,随着"翡翠动画"成立,加上1987年香港举办了大型的中国美术电影回顾展,内地与香港两地动画人的接触越来越频繁,像"单元格"等动画组织便与内地动画人时有往还,关系熟络。1987年万籁鸣访港时,众动画迷已兴奋预告,下次前往上海,定亲往拜访。言犹在耳,出席上海动画电影节,既能观影,亦是兑现承诺的良机。

具国际规模　热情待来宾

上海国际动画电影节于1988年11月10日至14日举行,由上海国际动画电影节组织委员会主办,上海市电影局、中国动画学会及上海美术电影制片厂联合承办,并且获得国际动画协会支持,为当时全球第六个大型的国际动画展。事前大会做了大量筹备工作,早于年初,香港的动画界已收到邀请函,内载活动细节,申明"非常欢迎香港同胞参加"。

对于香港的动画人,上海举行的国际盛事近在咫尺,没有理由错失良机。来自"单元格"等动画组织的成员、"翡翠动画"的导演、艺术中心的人员等共十多人,在大会开幕前一天已启程赴会,抵达虹桥国际机场时,已碰上前来担任评审的国际动画名家。此次大会邀请了250多位嘉宾出席,邻国日本更是

电影节期间派发的简报,每天一份

热烈支持,在手冢治虫带领下,动画制作人倾巢而出,同时,二十余位在院校修读动画课程的年轻人也随队前来观摩。

当时,中国内地对外开放仅数年,举行这项国际盛会,有不少挑战,香港动画人心内也不无忧虑。当处身动画电影节现场,处处感受到国际盛事的氛围,不比其他动画展逊色,才舒一口气。动画电影节获上海市政府全力支持,各项配套妥帖,例如,预先为应邀嘉宾安排食宿,部分嘉宾甚至获提供来回机票。纵然细节仍有可改善之处,却展现出全力以赴、努力完善的态度。

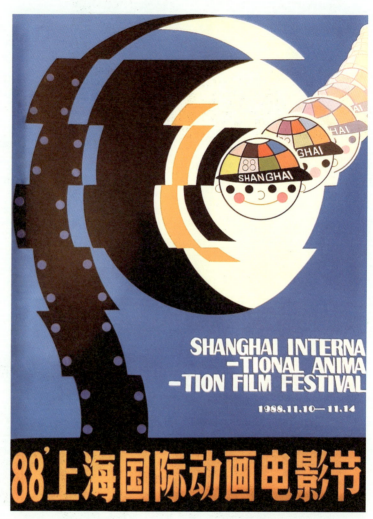

上海国际动画电影节特刊封面

大会的主要活动场地：儿童艺术剧场

万籁鸣

中国动画学会名誉会长
静苑书画社名誉付社长
美协上海分会常务理事

华山路三七一号二〇二室

珍贵的万籁鸣名片

香港与内地动画人合照，右三为摄影师游涌

与会嘉宾获安排下榻刚落成、尚未招待宾客的新锦江饭店，动画电影节的欢迎会也在这儿举行。儿童艺术剧场为主要的放映场地，这是一幢偌大的古旧建筑物，往还交通便捷，而且儿童剧院与动画放映也互为映衬。其间又选了市内几家戏院放映动画片，让上海市民一同参与。

水墨佳构《山水情》夺大奖

上海国际动画电影节的内容架构，与其他国际动画影展类近，由两大环节组成：一是竞赛项目，二是不同的专题放映、回顾特辑，并安排各种动画专题讲座配合。大会邀请了五位知名动画艺术家出任国际评审委员，包括英国的约翰·哈拉斯（John Halas）、日本的手冢治虫、加拿大的科·霍尔德曼（Co Hoedeman）、中国的靳夕及南斯拉夫的兹拉克·帕林克（Zlatko Pavlinic）。来自20个国家的52部作品入围竞赛单元，另有来自16个国家的26部动画入选非竞赛放映。

作为东道主，除邀请各地动画人前来近距离认识上海以至中国，推广动画艺术才是重中之重。此次中国送交了32部影片参展，其中8部入选。美影厂为此次盛会摄制的水墨动画《山水情》，由特伟、阎善春及马克宣导演，获评审高度评价，他们赞赏其动画设计优美无比，音乐悦耳动听，授予其大奖。另外，日本著名动画家川本喜八郎应美影厂邀请，执导了木偶动画短片《不射之射》，诚属破天荒的中日合作项目，被评审

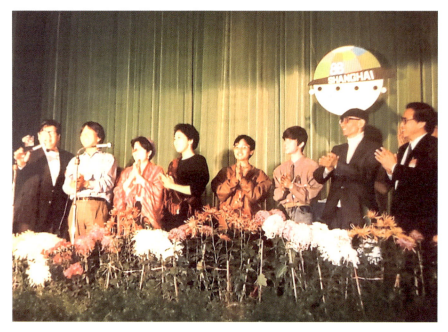

来自日本的动画人上台与大家会面

称许为"木偶动画片的杰作",夺得特别奖。

　　动画家阿达于1987年病逝,其遗作《新装的门铃》由马克宣协助摄制完成,亦于动画电影节公映,并获大会颁发的特别证书。其间尚有多部中国动画作品亮相,风格多元,创新性与趣味性兼备,包括方润南导演的《鱼盘》、胡进庆的《螳螂捕蝉》,前者荣获A组(片长5分钟内)的第一名,后者则获F组(教育片)的第二名。

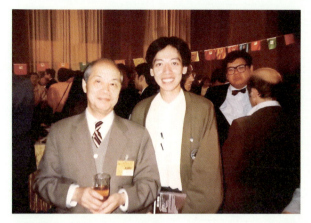

木偶动画导演靳夕（左）与卢子英

前排左起：
周承人（时代动画公司）、小野耕世、钱家骏；后排戴帽者为游涌

两位木偶动画导演，《阿凡提》的曲建方（左）及虞哲光

团体活动显沪特色

动画电影节仅历时五天，大会安排的活动却相当丰富。除放映外，还组织富有地方特色的团体活动，对参加者别具吸引力，其中之一是参观美影厂。美影厂内部的制作实况，过去从未对外公开，这次能窥探内貌，外地来宾都想抓住机会一开眼界，多达数十人参加导赏团。常光希肩负导赏之职，引领大家参观不同类型动画的制作工序，包括手绘、剪纸及木偶动画，并配合示范，活动安排得有条不紊，参观者深受吸引。另一项特别的活动，是出席"阿达动画艺术中心"的开幕仪式。

中国著名动画家阿达，原名徐景达，代表作有《三个和尚》（1980），于1987年离世，年仅53岁。这一届动画电影节特别举办了他的回顾展。另外，其家族、好友、同事及热心动画事业的单位，合力成立了"阿达动画艺术中心"，位于上海的华山美术职业学校内，展示了他的大量手稿，中心将发扬延续阿达对动画创作的热忱。中心于11月15日举行开幕仪式，动画电影节的来宾应邀出席，对这位艺术家表达敬意。

外地来宾通过动画电影节，踏足一度覆盖着神秘面纱的传奇大都会上海，是一次难忘的经历。和其他动画影展一样，大会也安排来宾"游船河"，一起乘船游览黄浦江，让大家无拘无束地畅快交流，观赏沿江风景，既新鲜，亦迷人。

香港的与会者趁此机会探访内地的动画艺术家，包括《黑猫警长》（1984）的导演戴铁郎，同时又兑现承诺，前往万籁鸣的寓所拜访，不仅与老前辈促膝长谈，从其居所的藏品、画

在动画摄影台
进行摄影示范

木偶动画的拍摄示范

几位香港动画人探访戴铁郎夫妇

阿达动画艺术中心开幕情景

作，对他有了更深的认识。万氏虽年事已高，但精神健旺，大家甚感欣慰；作为中国动画界的一分子，他十分重视这次动画电影节，出席了多场活动，当中一个项目，是与手冢治虫一起上台亮相。

 作为日本动漫界的巨人，手冢治虫对推动动画发展的热情有目共睹。从1985年至1988年，由广岛到上海，他亲身见证了三场国际动画盛事，身兼筹划、评审等多重身份。这次上海动画电影节，他一如既往地积极参与，出席了众多活动，夜里仍埋首创作漫画。纵然精神尚可，身躯却消瘦得很，病魔侵蚀的痕迹显见眼前，叫与会者难过；事实上，关于他患重病的消息，圈内早有传闻。手冢治虫于翌年与世长辞。上海这次动画电影节，亦是他最后一次出席的大型动画界活动。

EX.4

1992年第二届
上海国际动画电影节

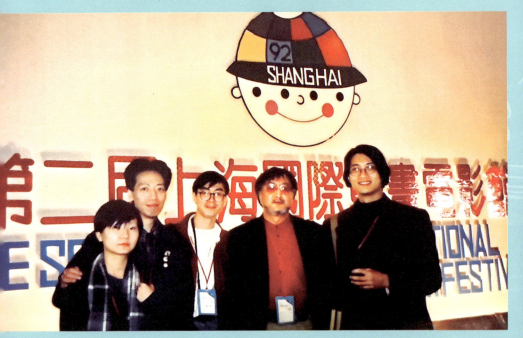

小野耕世（右二）与几位来自香港的动画界朋友在会场

第一届上海国际动画电影节于1988年11月14日圆满闭幕。在惜别酒会上，与会者皆依依不舍，并怀着期盼的心情，相约下一届在上海重聚。大会初步计划每两年举办一届，与日本的广岛国际动画影展有机配合。

1989年，中国一些城市发生政治风波，影响所及，很多计划都出现了变数。第三届广岛动画影展碍于各种原因而延后一年，于1990年8月8日至13日举行，而上海的活动却迟迟未有定案，及至1992年年初，消息传来，第二届动画电影节将于这年年底重临上海滩。

盛况依然：新风貌　旧时情

第二届上海国际动画电影节于1992年12月5日至10日举行，仍由上海国际动画电影节组织委员会主办，并由上海市电影局、上海美术电影制片厂、上海市电影发行放映公司、上海影城、上海文化发展基金会、中国动画学会承办。四年前后，活动形式略有调整，但热情款待海内外嘉宾的姿态，与上届无异，尤其在上海市政府支持下，无论交通、食宿的安排，依然妥善周到。

随着改革开放，上海迈出更进取的发展步伐，新旧交融的都会，对外宾更富魅力。香港动画人一早收到大会"热烈欢迎香港同胞参加"的邀请函，如同第一届，来自"单元格"等动画组织、"翡翠动画"及艺术中心等机构的人员继续支持，一些

嘉宾通行证

上海国际动画电影节场刊封面

动画电影节派发的简报

电影节开幕典礼的邀请卡

与内地美术圈相熟的电影人,如导演陈果,也随队北上,组成20余人的访沪团队。因为第一届动画电影节取得理想成绩,口碑不俗,所以这一届出席的海外嘉宾比上届更多,包括一群热情的年轻日本动画迷。

放映主场馆移至"上海影城"。此乃上海首家多映厅综合电影院,1991年年底开幕,装潢簇新,配置更完善的设备,放映效果更上一层楼,并另设其他数个放映场地。放映以外的团队活动,缺不了参观美影厂,继续由常光希领队。这年他已升任厂长,这位新一届领导者,人缘甚佳,带领嘉宾认识美影厂,热心推介,态度亲切。当然,游船河也是动画电影节的必备项目。

旧雨新知聚首,不免惦念故人。向来全力支持动画发展的手冢治虫,已于1989年病逝。这位动画大师对促进中日动画圈的互动交流贡献良多,大会特别举办"手冢治虫作品回顾展",全面展示其动画创作历程,表达无尽的缅怀及尊敬,并邀请其遗孀悦子以及女儿留美子出席,担任主礼嘉宾。

主要活动场地上海影城

戴铁郎导演亲到机场迎接香港动画朋友

会上的特伟

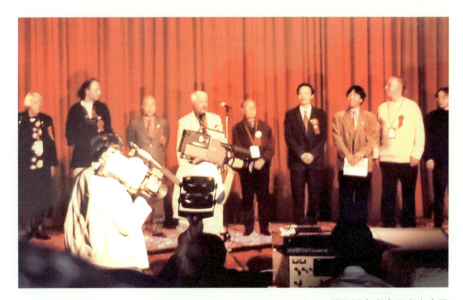

国际评审嘉宾于台上合照

竞赛放映：老将新秀　佳作亮相

这一届邀得五位动画艺术家任国际评审委员，包括俄罗斯的爱德华·那扎罗夫（Edward Nazarov）、日本的木下莲三、挪威的冈那·斯特郎（Gunnar Strom）、美国的乔治·格里芬（George Griffin）及中国的严定宪。37个国家和地区提交了354部动画参展，经初选后，来自19个国家的59部作品入选竞赛单元，另有来自14个国家及地区的25部作品参与非竞赛放映。其间另举办多个专题放映，除上文提到手冢治虫作品回顾，另有"加拿大女导演作品展""德国优秀动画展""王树忱作品展"及"中国美术电影回顾展"等。

作为主办国，中国提交了45部作品。除资深动画人的作品，亦不乏新秀的作品，可算是本届的一大特色。获入围竞赛单元的作品，均取得不俗的成绩。美影厂出品、马克宣、钱运达导演的《十二只蚊子和五个人》（1992），以及邹勒导演的竹偶动画《鹿和牛》（1990），均在分组项目中获得奖项，而李耕导演的水墨广告片《白云边酒》也摘下分组奖项。

通过欣赏动画作品，互相观摩、切磋，固然是动画电影节的重要任务；更难得的是，动画创作及制作人，以至各地的动画迷齐集，进行面对面的分享交流，包括举行学术研讨会、专题讲座等形式。大会在传译服务上费了不少工夫，包括中英、中日等语言传译，能够为外国导演提供个人的传译员，贴身跟进，达至同步沟通，让与会者能顺畅交流。

万籁鸣与小野耕世合照

万籁鸣家中的陈设,有很多美术品

香港朋友再访万籁鸣

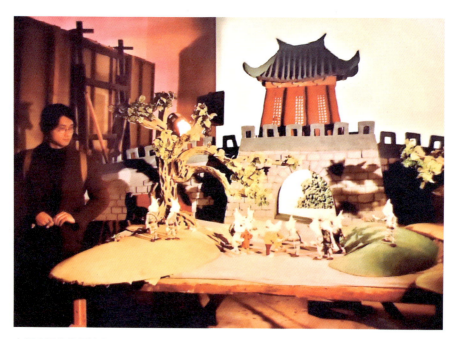

木偶动画的拍摄情景

探访请教：内地与香港动画人深化交往

来自香港的参加者，纵以说粤语为主，却谈不上有语言障碍，大家亦趁机四处游历，了解蜕变中的上海，多认识地方文化。同时，大家亦抓紧机会拜会当地的动画制作人及艺术家，直接交流，让旅程不再局限于参与电影节项目，而是有更深的发掘，提升自我。

大家再次造访尊敬的前辈万籁鸣，这次还与小野耕世同行，在万氏府上做客，环境布局与数年前有变，大家欣喜又有新发现。万氏虽年届九旬，但老当益壮，大家心下欣慰。一如第一届，他仍参与了多个动画电影节的活动。另外，大伙儿亦再次探访了戴铁郎。

经历了六天展期，动画电影节圆满闭幕，大家已打听来届的安排，当时闻说大会正积极筹备。然而，内地动画圈迭经转变，一来动画制作渐往产业化方向走，而老一辈动画艺术家退下，接棒的新一辈，想法自有不同，较倾向多摄制商业作品，即使要举办动画电影节，亦非以艺术交流先行，而是以拓展商业为主。在此大环境下，上海国际动画电影节悄然暂别，迄今为止第二届亦是最后一届。

EX.5 2017

2017年动画大师圆桌论坛

论坛后，众参加者于香港科技大学广场大合照

前辈动画艺术家渐次退出创作及制作前线，但他们多年来缔造的辉煌成就，动画迷依然铭记，并深受启发。他们的作品拥有恒久的价值，值得持续探究。

2017年4月27日至28日，香港科技大学人文学部举办了"动画大师圆桌论坛"学术研讨会，广邀当年亲身参与制作的中国动画大师，以及见证中国动画发展的文化人，回溯当年的历程，探讨作品的艺术、文化价值。

前辈动画家聚首香江

科大之所以举办这次论坛，源于西方学术界在研究中国电影时，往往视1949年至1976年这段"社会主义时期"所出品的电影，只是政治宣传品，在艺术创意上是苍白的。其间上海美术电影制片厂是中国动画的唯一摄制单位，于此所谓文艺压抑的阶段，其出品的动画电影却展现出充沛活力，创意无穷，勇于探索与开拓，艺术成就卓越，不少更被公认为是中国动画经典，缔造了首个动画电影的辉煌时期。

进入80年代，美影厂继往开来，以轻盈的步伐奋进，拓展题材，提升艺术水平，强化与外地交流，再创艺术高峰。然而，此时的制作人均孕育自前一阶段的社会主义时期，并沿袭前期的生产模式。通过这次研讨会，当年的前线动画制作人以"内行"的角度追溯这两个时期的中国动画，剖析在此特殊历史年代所摄制的佳构，细探辉煌背后的人与事。

时为2017年，距离80年代几近40年，不少动画艺术家已年届八旬，平素鲜少动身出门，难得这次在香港聚会，无须长途跋涉，他们都乐于应邀南下。出席者有段孝萱、严定宪、林文肖、常光希、浦家祥、金复载、阎善春、冯毓嵩、印希庸，同时，浦家祥的儿子、曾从事动画制作的浦咏，以及阎善春的儿子阎述忱亦一同列席。

　　持永只仁于1999年辞世，其女儿持永伯子亦应邀出席，与中国动画渊源甚深的评论家小野耕世也专程赴会。自1992年上海国际动画电影节后，已多年没有举行关于中国动画的大型活动，国际亦甚少举办这方面的专题放映，这批中国动画艺术家在内地亦非经常碰面，是次因缘际会聚首香江，更难得与旧相识持永的女儿见面，尤感欣喜是与老朋友小野重逢，对他们而言是难能可贵的聚会。

重塑中国动画的辉煌

　　两天的论坛共安排了三场讨论，与会嘉宾各自拟定讲题，既纵向深挖，亦横向透视，近观复远眺，内容相当全面。综合各讲题，包括了几方面。

　　·动画艺术家从经验出发，检视创作和制作历程。段孝萱论及中国美术电影怎样走自己的路、创自己的新；严定宪分享一位地地道道动画人的心路；常光希忆述美影厂文脉的传承与创新；林文肖及阎善春则自述个人从事动画的路向和创作体会。

小野耕世（左）与渡言教授　　渡言教授（左）与持永伯子

80年代，特伟与持永只仁的女儿持永伯子及外孙女石桥蓝

段孝萱（左）发言中，旁边为浦家祥

冯毓嵩（左）及小野耕世，旁边为翻译

- 探讨个别类型，以至不同的制作岗位，多面向解构中国动画。金复载剖析其美术电影音乐，浦咏则概谈剪纸动画的艺术。
- 从宏观角度探讨中国动画的特质。浦家祥论述动画的民族形式与人物性格；冯毓嵩剖析20世纪中国动画的政治宣传基因；印希庸阐释动画艺术家的历史功绩；阎述忧从后辈角度追忆美影厂和中国美术电影。

另外，持永伯子分享了父亲与新中国动画发展的渊源。至于小野耕世，其《中国美术电影发展史》早获公认为记录全面且细致的专著，尤其为遥远草创期填补了不少珍贵的史料，这次他从综论角度，谈说20世纪40年代至80年代中国动画电影在日本的传播概况。原本戴铁郎也是与会者，因抱恙未能列席。大会邀请了卢子英，以香港动画人的身份，分享历年参与多个与内地动画相关的活动，其间对内地动画发展的种种观察。

通过与会者的热切讨论，中国动画当年的辉煌得以再现，过来人的坦率剖白为中国动画的发展史补入富有人情味的材料，并整合进中国动画的发展脉络之中。负责此次研讨会的科大人文学院的渡言教授，一直从事中国动画研究，计划把这次论坛的内容整理出版，无疑是相当珍贵的记录。

讨论会之外，大会亦连续两晚安排了放映活动。首晚为短片专辑，选片涵盖50年代至80年代，年代最早的是《小猫钓鱼》（1952），最新近的是《邋遢大王奇遇记》（1986），另有经典水墨动画《小蝌蚪找妈妈》《牧笛》，以及《三个和尚》《黑猫警长》等。翌夜放映长片《大闹天宫》修复版。通过放映活动，参与者，尤

左起：严定宪、林文肖、小野耕世、卢子英、段孝萱、常光希

2017年，日本举办持永只仁展览，展出大量他的原稿及木偶，这些都是中国动画发展的珍贵文物（图片由石桥蓝提供）

其是科大的师生，对中国动画的面貌有了更立体的认识。

为中国动画的成就定调

经过两天紧凑的活动，大家多少有点疲倦，心情却是热切的。特别是小野，与众多中国动画家阔别二十多年而能再聚，人生能有几回！他致辞时亦一度感慨，语带哽咽地流露感动之情。闭幕当夜，大家应邀前往西贡晚膳，品尝极具香港风味的海鲜餐，为这次关于中国动画、发生在香港的学术交流活动，髹上了富有地方色彩的一笔。

此次论坛聚焦探讨新中国成立以来至80年代的中国动画发展史，既是小野在著作中致力追溯的时期，也是在座各动画人孜孜不倦贡献心力所成就的辉煌时期。此阶段的作品，锐意拓展艺术层次，相对而言并非以市场价值先行的纯商业作品。近年中国动画有了截然不同的发展路向，非常蓬勃，一片景气，作品却失去早年对艺术追寻的率真感觉。借此大气候，论坛能召集当年参与其事的制作人，一同回顾、整理、探讨这个阶段的动画历程，肯定其艺术成就，彰显其历史意义，无疑别具价值。

从研讨会的圆桌，到海鲜宴的圆桌，大家继续畅谈，乐在其中，翌日便依依道别。多年来与动画人亲身交往，加上撰写专著，小野耕世见证了中国动画由草创走向巅峰的历程，以及与日本动画圈的互动交往，这次与众动画人聚首一堂，诚属机会难逢，甚或可一不可再，为他与中国动画的因缘，画下美丽的句号。

后记

本书第一稿校对后，我去了中国，并计划坐热气球横渡中国。我和热气球驾驶员共四人，从日本带去了两个热气球，绕西安、郑州、安庆飞行，也在各地起飞。5月6日，是世界首次成功以热气球横渡长江的日子。这次旅途，我们也登上了黄山。水墨动画《牧笛》的景色映入眼帘，似看见骑在水牛背上那少年，正在水田耕种的身影。回程时，我经过上海，行色匆匆地到访了上海美术电影制片厂。

上海，是我初次到访中国的城市。在这里，世界屈指可数的动画制片厂的大门，我不知走过了多少遍。关于中国的动画，在我的著作《现在亚洲很有趣》中已详加介绍，引起很多回响。从那时起，我计划写另一本关于中国动画的书。至今四年，终于夙愿可成。

在中国，也有关于美影厂的书出版。然而，这本书是以我个人的观点，写中国早期动画的发展史。曾几何时的战争，串联了中国动画的发展跟日本人息息相关的命运。更重要的是，中国动画的出类拔萃，俘虏了我的心，驱使我写一本独一无二的关于中国动

画的书。一些珍贵的资料，如万氏兄弟在20世纪30年代制作的抗日动画底片，中国没有，却被我在英国发现了。

本书得到多方面协助，才得以完成。首先，我必须感谢持永只仁先生和森川和代小姐。每次向他们取材，他们二话不说就答应，为我讲述他们的体验，并毫无保留地提供数据和知识。没有持永先生全面的协助，也许本书写不成。森川和代小姐正在翻译《中国电影发展史》，但她百忙中也抽出时间帮助我。

有赖川喜多纪念电影文化财团的清水晶先生、东和Promotion的深泽一夫先生、持永伯子小姐，我在日本可以看到中国的动画。感谢香港年轻的动画师林纪陶先生、卢子英先生、程君杰先生、英国的Mr. Tony Rayns，给我有关资料。感谢大隅信子小姐给我解读中国文献、给我格外的关照。感谢童映社的冈田祥太郎先生、饭田浩美小姐给我资料和鼓励，并不断积极地把中国动画介绍到日本。感谢美影厂所有人给我的友情和鼓励。

单单1987年，就有30部以上的中国短篇动画销售至日本，当中也包括了20世纪50年代的作品。优秀的作品是经久不衰、亘古不灭的。中国的动画也营销到欧洲，在外汇取得方面占有重要的地位。动画的世界将日益扩大。

自美影厂创办后一直担当负责人的特伟，私底

下曾跟我说："动画的工作，能让我返老还童。"本书如能让读者对拥有独特文化的中国动画产生兴趣，我将感到万分荣幸。期望更多人能了解中国动画的趣味和欢乐。

感谢平凡社教育产业中心的上山根郁夫先生、冈野顺子小姐耐心地替我完成此书。

<div style="text-align:right">

1987年5月

小野耕世

</div>

编后记

中国动画近年如日中天,近作如《西游记之大圣归来》及《哪吒之魔童降世》等,票房达数十亿元,口碑之佳亦一时无两。相信大家看毕本书,必会发现原来孙悟空和哪吒这两个人物于中国动画草创期已出现,而且占有十分重要的地位。

此书得以面世,首先要感谢小野耕世老师及其太太的无限支持和信任。老友厉河介绍旅日的马宋芝担任全书翻译,配合香港三联的高效率编辑团队,让本书可以顺利出版,在此亦一起谢过。

本书所提及的动画作品,基本上大部分都可以在网络上观赏得到,大家不妨抽空细看,慢慢咀嚼这些划时代的艺术创作,相信会有另一番的体验。

卢子英